色彩基础实例

孙青　刘会　刘会民◎主编

王蓓丽　曹振华　房亮◎副主编

清华大学出版社

北京

内 容 简 介

本书以培养核心素养为目标，以项目任务为引领，以学习者为中心，合理编制线上、线下混合式教学资源，具有较强的操作性和实效性。

本书内容充分体现了岗课赛证融合的理念，同时加入大量欣赏性较强的优秀作品，力求通过科学、系统的专业训练，提高学生的色彩认知能力、色彩表现能力和色彩创造能力，培养学生色彩应用的综合能力。本书还有机融入党的二十大倡导的环保精神、体育竞技精神、航天精神、传统文化传承和弘扬精神，落实立德树人，可以提升学生的职业素养和信息素养，培养学生的自主学习能力，改善学生的学习习惯。

本书将色彩学习分为三大过程，体现了"知识—经验—技能"的学习逻辑，理论联系实际，使用绘画软件、线上学习工具等教学手段和数字资源，在提高教学效率的同时还能激发学生的学习热情。

本书不仅适合职业院校美育通识课程选用，还适合美术类、设计类专业课程选用。

图书在版编目（CIP）数据

色彩基础实例 / 孙青，刘会，刘会民主编 . -- 北京：
清华大学出版社 , 2025. 2. -- ISBN 978-7-302-68427-5

Ⅰ . J063

中国国家版本馆 CIP 数据核字第 2025LZ4774 号

责任编辑：张　弛
封面设计：刘　键
责任校对：刘　静
责任印制：宋　林

出版发行：清华大学出版社
　　　网　　　址：https://www.tup.com.cn，https://www.wqxuetang.com
　　　地　　　址：北京清华大学学研大厦 A 座　　　　邮　　编：100084
　　　社　总　机：010-83470000　　　　　　　　　　邮　　购：010-62786544
　　　投稿与读者服务：010-62776969，c-service@tup.tsinghua.edu.cn
　　　质量反馈：010-62772015，zhiliang@tup.tsinghua.edu.cn
印　装　者：三河市铭诚印务有限公司
经　　销：全国新华书店
开　　本：185mm×260mm　　　印　张：8.5　　　字　数：198 千字
版　　次：2025 年 2 月第 1 版　　　　　　　印　次：2025 年 2 月第 1 次印刷
定　　价：49.00 元

产品编号：103954-01

本书编委会

主　编：

孙　青　刘　会　刘会民

副主编：

王蓓丽　曹振华　房　亮

编　委：

康　旭　周成钢　丁亚雪　聂　瑶　张朝晖

刘　航　韩　丽

前　言

在色彩的世界里，我们探索的不仅仅是视觉的奇妙变幻，更是文化的传承、精神的彰显与时代的脉搏。本书以色彩为纽带，兼具知识性与思想性。

环保精神作为党的二十大精神的重要组成部分，已经深入人心。在色彩的世界里，学生可以感受到这份对大自然的敬畏与呵护。在本书中，编者将通过一系列以环保为主题的色彩实例，带领学生用色彩去描绘绿色生态、去诠释可持续发展。通过这些实例，不仅能使学生掌握色彩的运用技巧，而且在无形中传递了环保的理念，让环保意识在学生的心中生根发芽。

另外，中国优秀传统文化也是本书不可或缺的一部分。中国五千年的文明史，孕育了丰富多彩的文化瑰宝。在色彩的世界里，这些优秀传统文化元素焕发出新的光彩。在本书中，学生可以看到教师团队精选的具有代表性的优秀传统文化案例，如国画赏析、中国画色彩等，通过深入剖析其色彩构成与文化内涵，让学生在掌握色彩知识的同时，也能感受到优秀传统文化的魅力与博大精深。

本书将色彩理论与生活紧密结合，同时注重学生动手能力和创造能力的培养，使学生能够掌握色彩基本原理和一般规律，学会运用色彩语言表达和表现设计思想。

本书在注重绘画色彩理论学习的同时也注重对色彩应用、情感能力的表达，将绘画色彩和设计色彩进行了有机结合，教学内容紧贴学生实际生活，与中国优秀传统文化进行有机结合，优化教学方法，将实际绘制与计算机制作、手机 App 结合，进行线上线下混合教学。

<div align="right">

编　者

2024 年 11 月

</div>

色彩基础实例教学课件　　　　素养目标设计表

目 录

任务一

绘制环保购物袋

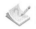 **任务描述**

　　党的二十大报告指出，要"推动绿色发展，促进人与自然和谐共生"。生态环境的健康与发展，是关系民生的重大社会问题。坚持绿水青山就是金山银山的理念，坚定不移走生态优先、绿色低碳的高质量发展之路也是我国对于环保所做的承诺。

　　治理白色污染已经刻不容缓。由于塑料袋在生产和使用过程中产生许多消极问题，因此逐渐成为环境污染的主要来源之一。我们将利用色彩专业知识和技能，绘制环保帆布袋送给亲朋好友，减少塑料袋的使用。在学习的同时，还能保护自然环境和人类健康，为环保贡献一份力量，同时增进亲朋好友之间的情感联系，有助于人与自然和谐共生，构建和谐家庭、和谐社会。

学习目标

　　1. 培养环保意识，节俭意识，自觉践行社会主义核心价值观，构建和谐家庭、和谐社会。

　　2. 通过学习了解色彩形成的基本原理。

　　3. 掌握色彩三原色，包括光三原色与颜料三原色，以及间色（二次色）和复色（三次色）的调配方法，从而完成12色相环各颜色的调配，并能够准确绘制出12色相环。

　　4. 通过学习了解各种绘画类型以及它们使用的不同材料和工具。

　　5. 熟练掌握丙烯颜料的绘制特点，能够在帆布袋上进行图案绘制。

课前学习任务单

主　题	内　容	目　的
1. 社会实践	（1）通过网络、书籍等载体，查阅相关资料，学习色彩的相关理论知识。 （2）参观所在城市美术馆的画展。参观科技馆的相关科技类展览，实地了解和感受光学的科学实验。 （3）根据季节的变化进行实地采风活动，通过绘画或拍摄的方式，将自己喜欢的景色记录下来，日后可以在课上进行分享	初步感受与学习色彩知识，激发学生的好奇心与求知欲
2. 素养拓展	（1）学习各类环保相关知识，了解白色污染对环境的危害，对亲朋好友进行环保宣传，向大家推广环保帆布购物袋。 （2）搜集相关图案，为后续课程的学习做好准备	增强对白色污染以及环境保护的了解

续表

主　题	内　容	目　的
3.知识预习	观看微课视频： （1）12色相环颜色形成过程微课视频。 （2）"妙笔生花"绘图App使用教程。 （3）相关知识点慕课视频	对色彩理论知识以及课程相关内容进行初步了解和学习，发现问题、提出问题
4.任务练习	（1）准备相关绘画工具：素色帆布袋、丙烯颜料、水粉笔、水桶。 （2）按照搜集的图案在帆布袋上进行绘制练习	提前做好准备工作，并进行相应的练习操作，提高学习效率

任务实施

　　帆布袋是一种环保袋，因其材料是棉麻布。棉麻布是一种可以回收再利用的资源。相比难以分解的塑料袋等一次性塑料制品，帆布袋更加环保和可持续，在促进环保方面能起到积极的推广作用。同时，帆布袋上还可以采用印刷、手绘的方式绘制环保宣传语或个性化图案，既可作为一种时尚和生活方式的选择，又能吸引更多人关注环保和可持续发展问题，进一步增强了人们的环保意识。

　　下面我们就来欣赏一些优秀的帆布袋手绘作品（图1-1～图1-3）。

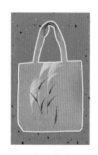　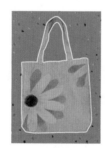　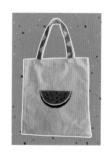

图1-1　帆布袋手绘作品1　　　图1-2　帆布袋手绘作品2　　　图1-3　帆布袋手绘作品3

　　是不是觉得这些帆布袋很好看？其实这样的手绘帆布袋不仅好看，而且实用。我们使用丙烯颜料进行绘制，由于丙烯颜料干燥后不怕水洗，所以手绘的帆布袋可以反复使用。相信大家已经跃跃欲试了。不要着急，我们先来学习色彩的理论知识，这样才能为后面的任务练习打下坚实的基础。

知 识 点

一、色彩的形成原理

　　红墙碧瓦、芙蓉夏荷，绚丽秋天，风光无限，多彩的世界让人心生赞叹。我们每天都能感受到各种各样的彩色，那么这些颜色都是从何而来的，是怎么产生的呢？就让我们一

起走进这个缤纷、神奇的色彩世界吧。

　　1666 年，英国物理学家牛顿做了一个非常著名的"光的色散"实验，他使用玻璃三棱镜将白色的阳光分解成为红、橙、黄、绿、青、蓝、紫七种颜色的光（图 1-4 和图 1-5）。"光的色散"实验让人们认识到了光和色彩之间的关系，人类对于色彩起源有了初步理解。

1-1
走进色彩

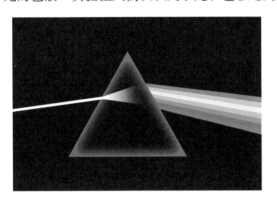

图 1-4　光的色散

图 1-5　光的色散实验

1-2
三棱镜
实验

二、五彩缤纷的色彩世界

　　在这里大家可以继续思考几个问题：为什么我们看到的苹果是红色的，向日葵是黄色的，树叶是绿色的？为什么黑板是黑色的，白纸又是白色的呢？它们本身真的是这些颜色吗？

　　正如牛顿"光的色散"实验得出的结论，色彩是以色光为主体的客观存在，对于人来说是一种视像感觉。产生这种感觉基于三种因素：第一种是光，第二种是物体对光的反射，第三种则是我们人类的视觉器官——眼睛。科学实验与研究发现，不同波长的可见光投射到物体上，有一部分波长的光被物体吸收，有一部分波长的光被物体反射出来，由眼睛这个器官接收并反应，经过视神经传递到大脑，形成对物体的色彩信息，即人的色彩感觉（图 1-6）。

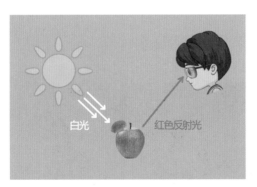

图 1-6　眼睛接收光波反射

1-3
颜料的
构成

　　这也说明，人们之所以能看见苹果是红色的，是因为苹果本身吸收了除红色波长的光之外的其他光波，只反射了红色波长的光，其被人们的眼睛所接收，所以人们看见的苹果就是红色的。人们看见的向日葵的黄色和树叶的绿色是相同的反射与接收原理。但是黑色

与白色是两种特殊的颜色，黑色物体是因为吸收了所有的光，没有反射任何波长的光，所以呈现出黑色。而白色物体与黑色物体正好相反，它反射了所有波长的光，所以呈现出白色。这里的不同大家要有所了解和区分。

当然，还存在其他人眼无法感知到的光线。可见光中波长最短的是蓝紫色的光，波长最长的是红色的光，比蓝紫光波长更短的是紫外线，波长超出 0.78μm 的被称为红外线，都是人类的肉眼无法识别的光线（图 1-7）。

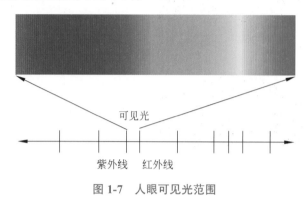

图 1-7 人眼可见光范围

三、三原色、间色和复色

1. 三原色

1940 年，有人偶然间在法国拉斯科洞穴中发现了一组庞大的壁画，它们由 65 头大型动物形象组成，分布在一条通道中，这就是著名的法国拉斯科洞穴壁画。这一组距今约 15000 年前的壁画是人类历史上最早的绘画纪录。由此可见，在原始社会早期，人类已经有了对于色彩的感知和认识，他们利用有色的土或矿石，在全球许多洞穴里绘制了很多彩绘壁画，至今仍然保留（图 1-8）。有的人类群族还将经过特殊材料制作的颜料描绘在身体上，作为装饰品，形成了独特的文化内涵，有的彩绘传统甚至延续到今天。例如，印度人用一种来自北方叫作"汉娜"的植物制作手绘所用的颜料。人们采摘下这种灌木植物的叶子和嫩芽，将其磨成极其精细的糊状物，便成为手绘师重要的手绘原料。正是因为这种历史悠久的手绘艺术，使人们的生活变得多姿多彩（图 1-9）。

1-4
神奇的
颜料

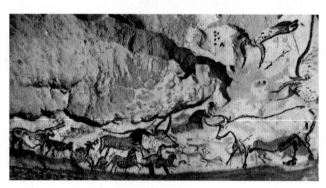

图 1-8 远古壁画

图 1-9 印度彩绘

现代我们使用的绘画颜料，无论是否溶于水，是有机的还是无机的，都是由可以反射不同光线的微粒物质构成的，所以才呈现出缤纷绚丽的色彩。同时也有许多人工合成的化学颜料，可以满足人类对详细划分色相的需要。

牛顿用三棱镜分离出了太阳光的色彩光谱，证明了色彩的客观存在。而物理学家大卫·鲁伯特经过大量的实验与研究发现，红、黄、蓝三种颜色的颜料不能由其他颜色混合调配得到，这就是通常说的颜料三原色。1802年，根据牛顿的理论，英国物理学家汤麦斯·杨经过一系列的研究，得出一个结论：白色光中的三原色是红、绿、蓝，而并非颜料的三原色红、黄、蓝（图1-10）。不管是色光中的三原色还是颜料中的三原色，它们都有一个最基本的自然限制，就是三种颜色中任何一种颜色都不能由另外两种颜色调配而成，而由这三种颜色可以调配出其他颜色。所以从理论上说，除了三原色本身，颜料中的所有颜色都由这三种基本颜色，也就是三原色调配而成。

1-5
色彩三原色

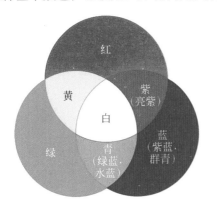

(a) 白色光三原色

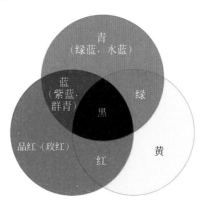

(b) 颜料三原色

图 1-10　三原色图例

2. 间色

本任务主要研究的是颜料三原色（大红、柠檬黄、湖蓝），为了方便记忆和学习，如果将红色、黄色、蓝色三原色分别放在等边三角形的顶点，就形成了一个三原色三角形（图1-11）。

具体来说，黄色＋红色＝橙色，黄色＋蓝色＝绿色，红色＋蓝色＝紫色。这些间色搭配可以让配色显得与众不同。按照三角形三原色进行混合，就可以在三原色之间混合出第一级颜色——间色（又称二次色），这些间色形成了一个六边形（图1-12）。

3. 复色

复色又称三次色，是由两种间色混合调配而成的。具体来说，红色＋黄色＋蓝色＝黑色（比例不同，产生的灰色深浅也不同），红色＋橙色＝橙红色；黄色＋橙色＝橙黄色；黄色＋绿色＝黄绿色；绿色＋蓝色＝蓝绿色；蓝色＋紫色＝蓝紫色；紫色＋红色＝紫红色。这些复色搭配能够产生丰富的颜色变化，为设计提供更多的选择。经过复色的调配后，六边形可以继续外扩，添加三原色后，将形成一个圆环（图1-13）。

1-6
原色、间色、复色

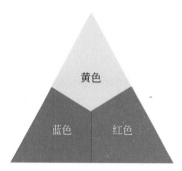

图 1-11　三原色组成的三角形

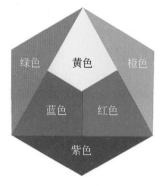

图 1-12　三原色混合形成间色

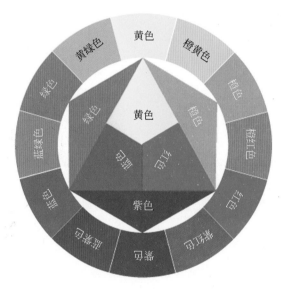

图 1-13　三原色、间色、复色形成色相环

四、色相与色相环

1. 色相

色相即色彩的相貌，是由于物体上的物理性的光反射到人眼视神经上所产生的感觉。

2. 12 色相环

1-7
色彩

牛顿在对色彩的深入研究中，将白光分解后的色彩首尾相连构成一个圆环，创造了最早的色彩表示法，即色相环。一些理论学家为了更加便于展示这些色彩，就把它们按照一定的规律组合成一个环形，这样就可以更加清楚地显示原色、间色和复色之间的变化关系，方便学习和理解，这样的一个环形就叫作色相环，其中最著名的就是瑞士艺术理论家伊顿提出的 12 色、24 色色相环理论（图 1-14）。

色相环是一种重要的色彩组织方式，人们为了更加简便地认识、研究和使用色彩，常常需要将各种纷繁复杂的色彩，按照一定的构成规律进行有秩序的排列，以使色彩之间的

相互关系变得更加直观，更易于理解和更便于识别。

1-8
色相环

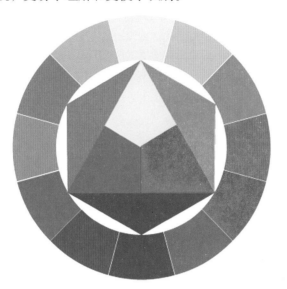

图 1-14　12色相环

五、不同绘画种类的颜料和工具

经过时代的变迁以及很多物理学家、色彩学家的研究，我们现在已经拥有了非常丰富的色料颜色，以及庞大的美术绘画颜料体系，其中常用的有国画颜料、水粉颜料、丙烯颜料、油画颜料、彩色铅笔、马克笔等，它们的构成物质不同、介质不同，绘画效果也各具特色。下面就来简单说明常用颜料和绘画工具的使用方法。

1. 中国画

国画又称"中国画"，是中国传统的绘画，不管是绘画材料、绘画技法，还是绘画内容都区别于"西洋画"。国画是用毛笔、墨和国画颜料在特制的宣纸或绢上作画，题材主要有人物、山水、花鸟，技法可分工笔和写意，富于传统特色。

国画颜料也叫中国画颜料，是进行国画绘画的专用颜料，一般分成矿物颜料与植物颜料两大类。矿物颜料是用天然矿石经过选矿、粉碎、研磨、分级精制而成，主要用于绘画、工艺品、仿古、文物修复等，矿物颜料的显著特点是不易褪色、色彩鲜艳。例如中国十大传世名画之一，北宋王希孟的《千里江山图》，画面上峰峦岗岭，奔腾起伏，绵亘千里；江湖河港，烟波浩渺，一碧万顷，形势气象极为雄浑壮阔（图 1-15）。其中的青绿来自传统的矿物颜料，以绚丽的绿松石色展现了千里山河的无尽风光。植物颜料主要是从树木花卉中提炼出来的，相对矿物颜料更清新淡雅。

1-9
色彩工
具的使
用——传
统工具

2. 水粉画

水粉画就是用水调和粉质颜料来作画的一种绘画形式。水粉画是以水做媒介，这一点与水彩画是相同的。所以，水粉画可以画出水彩画一样酣畅淋漓的效果，但是透明度弱于水彩画。水粉画和油画也有相同点，即都有一定的覆盖能力。

水粉颜料在中国有多种称呼，如广告色、宣传色等（图1-16）。由于水粉颜料廉价、易学易用，常作为初学者学习色彩画的入门画材。

水粉颜料在湿的时候颜色的饱和度高，干燥后，颜色光泽度和饱和度大幅度降低，这就是它颜色纯度的局限性。水粉明度的提高是通过稀释、加粉或含粉质颜料较多的浅颜色来实现的。它的干湿变化非常大，这就是水粉颜料的干湿反应，是水粉画技术上最难解决的问题。

图1-15　中国画

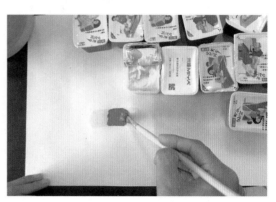

图1-16　水粉颜料

3. 丙烯画

丙烯画是一种使用丙烯颜料绘制的艺术形式。丙烯颜料是一种水性颜料，由于其极好的透明度和色彩鲜艳度，受到许多艺术家的关注（图1-17）。

丙烯颜料属于人工合成的聚合颜料，发明于20世纪50年代，是颜料粉调和丙烯酸乳胶制成的。丙烯颜料深受画家欢迎，与油画颜料相比，具有如下特性。

（1）可用水稀释，颜料未干之前便于清洗。

（2）颜料在落笔后几分钟即可干燥，喜欢慢干颜料的画家可用延缓剂来延缓颜料干燥时间。

（3）着色层干后会迅速失去可溶性，同时形成坚韧、有弹性的不渗水的膜，这种膜类似于橡胶，无法用清水进行清洗。

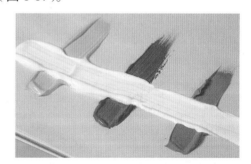

图1-17　丙烯颜料

（4）颜色饱满、浓重、鲜润，着色层不会有吸油发污的现象。

（5）作品的持久性较长，油画中的油膜时间久了容易氧化，变黄、变硬易使画面产生龟裂现象，而丙烯胶膜从理论上来说不会脆化，不会变黄。

（6）丙烯塑型软膏中有含颗粒型，且有粗颗粒与细颗粒之分，为制作肌理提供了方便。

4. 电子绘画

随着时代的发展，各种新科技和手段的应用也对绘画产生了革命性的影响。除了常用的Photoshop、Illustrator等绘图软件之外，便携式电子产品也成为练习绘画的一种

主要工具。而电子终端产品作为一种便携的工具深受年轻人的喜爱，多种绘画 App 的开发与应用也改变了绘画教学的方式与方法（图 1-18）。

1-10
色彩工具的使用——现代工具

除了以上介绍的常用绘画颜料与工具之外，水彩颜料、油画颜料、彩色铅笔、马克笔等工具，也是我们在进行绘画创作时经常可以接触到的，应根据创作目的、所需绘画效果的不同，进行有选择地使用。

图 1-18 绘画 App

 实施

1. 使用水粉颜料进行三原色、间色、复色和 12 色相环绘制练习

（1）三原色绘制练习。

首先，准备水粉纸、水粉颜料和水粉笔等绘画工具（图 1-19）。

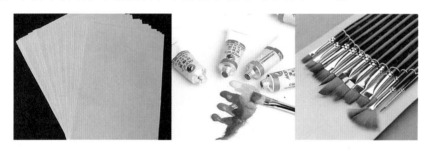

图 1-19 练习工具和颜料

其次，进行颜色与水的调配。在调配时注意加水量要适中，不能使绘制的颜色太稀或太稠。太稀，颜色的不透明度会降低，并且会有颜色流淌情况发生；太稠，不利于运笔，所以在调配时一定要少量多次加水（图 1-20）。

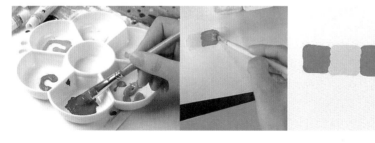

图 1-20 颜料的调配

（2）间色（二次色）绘制练习。

在绘制间色（二次色）时一定要把笔刷洗干净，否则将会出现颜色混合后的偏色，这样不利于调配出纯净的颜色。红色＋黄色＝橙色；黄色＋蓝色＝绿色；红色＋蓝色＝紫色（图 1-21）。

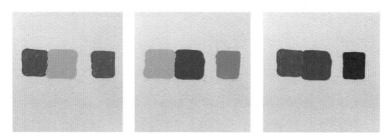

图 1-21　调配间色

（3）复色（三次色）绘制练习。

在绘制复色时，因为是两种以上的颜色进行混合，更应注意把笔刷洗干净，避免出现不纯净的混色。红色＋橙色＝红橙色；黄色＋橙色＝黄橙色；黄色＋绿色＝黄绿色（图1-22）。

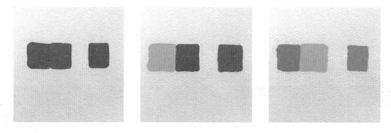

图 1-22　调配复色 1

绿色＋蓝色＝蓝绿色；蓝色＋紫色＝蓝紫色；红色＋紫色＝红紫色（图 1-23）。

图 1-23　调配复色 2

（4）12 色相环绘制练习。

使用水粉颜色绘制一个 12 色标准色相环。首先需要绘制一个 12 色相环线稿，其次按照三原色、三间色、六复色的顺序进行绘制，这样可以快速准确地把握每一个颜色的位置，也方便记忆。

绘制 12 色相环线稿时要注意，每一个色块要分割均匀（图 1-24）。

绘制三原色时注意位置准确，涂色要均匀（图 1-25）。

绘制三间色（二次色）时注意找准位置，两种颜色用量尽可能相等且进行充分混合，这样涂色才能均匀（图 1-26）。

绘制复色（六复色）时注意找准位置，首先使用三原色混合出间色，其次添加等量的原色，这样才能保证混合出的复色准确（图 1-27）。

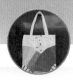

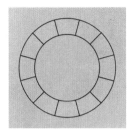　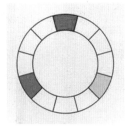　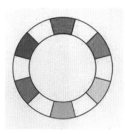　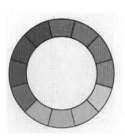

图1-24　12色相环线稿　　图1-25　绘制三原色1　　图1-26　绘制间色1　　图1-27　绘制复色1

2. 使用丙烯颜料绘制帆布袋

根据丙烯颜料晾干后不溶于水的特点，我们选择丙烯颜料来绘制帆布袋上的图案和纹理，可以使帆布袋长久使用不掉色。

（1）使用素描铅笔在帆布袋上进行线稿绘制，因为素描铅笔可以使用橡皮擦掉，方便对线稿进行修改。在这里我们使用12色相环变形的两把扇子作为图案，正好一把扇子由6个面组合而成，扇子相交接的地方从上到下飘落下花瓣，增加图案的细节和灵动性。当然，大家也可以根据自己的想法来进行图案的设计（图1-28）。

（2）根据前面的12色相环练习，先在扇面上绘制出三原色，在绘制时一定要注意确定好三原色的位置，方便后面间色和复色的绘制。在绘制时要注意丙烯颜料加水量要适中，颜色要绘制均匀（图1-29）。

（3）根据三原色的位置画出间色（图1-30）。

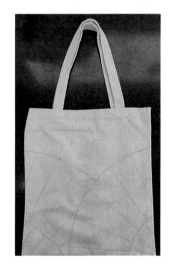　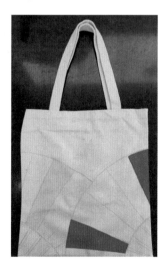　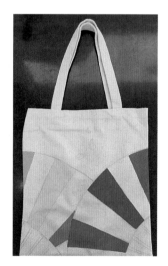

图1-28　绘制图案　　　　　图1-29　绘制三原色2　　　　　图1-30　绘制间色2

（4）根据间色的位置画出复色（图1-31）。

（5）扇骨使用深褐色进行绘制（图1-32）。

（6）绘制飘落的花瓣，因为扇子都是使用平涂方式绘制的，所以花瓣使用较为写实的绘制形式，将花瓣的明暗面表现出来，使画面更为生动，对比也更强烈（图1-33）。

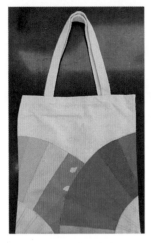
图 1-31　绘制复色 2

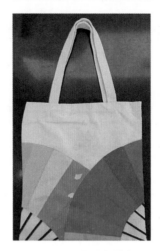
图 1-32　绘制扇骨色

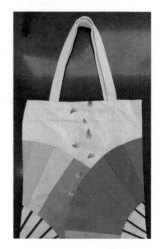
图 1-33　绘制花瓣

任务赏析

12 色相环及环保袋绘制作品如图 1-34 和图 1-35 所示。

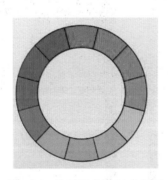
图 1-34　绘制完成的 12 色相环

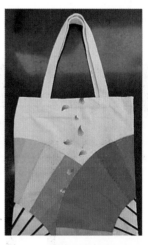
图 1-35　绘制完成的环保袋

 评价考核

一、单选题

1. 1666 年，英国物理学家（　　　）做了一个非常著名的"光的色散"实验，他使用玻璃三棱镜将白色的阳光分解成为红、橙、黄、绿、青、蓝、紫七种颜色的光。

　　A. 牛顿　　　　　　　　　　　　　B. 麦克斯韦

　　C. 欧纳斯特·卢瑟福　　　　　　　D. 莫塞莱

2. 白色的阳光通过三棱镜可以分解成（　　　）种不同颜色的光。

A. 6　　　　　　　　B. 7　　　　　　　　C. 8　　　　　　　　D. 9

3. 光的三原色与颜料三原色有所不同，颜料三原色为（　　　　）。

　　A. 红、黄、紫　　　　B. 橘、黄、蓝　　　　C. 红、绿、蓝　　　　D. 红、黄、蓝

4. 12色相环中的三间色是由（　　　　）3种颜色组成的。

　　A. 橙色、绿色、紫色　　　　　　　　　　B. 橙色、黄绿色、紫色

　　C. 红橙色、绿色、紫色　　　　　　　　　D. 橙色、绿色、蓝紫色

二、简答题

　　周末小明的学校组织去植物园采风，小明看到一大片的紫色薰衣草非常好看，于是好奇地问老师，薰衣草为什么是紫色的呢？如果你是小明的老师，你该如何回答呢？请简要叙述。

 反思与提升

任务二

设 计 班 徽

任务描述

2023年9月23日—10月8日，杭州举行了第19届亚洲运动会，这是亚洲最高规格的国际综合性体育赛事。赛事以"中国新时代·杭州新亚运"为定位，以"中国特色、亚洲风采、精彩纷呈"为目标，秉持"绿色、智能、节俭、文明"的办会理念，坚持"杭州为主、全省共享"的办赛原则，大赛的举办又掀起了全民健身的浪潮。

党的二十大报告指出，要加强青少年体育工作，加快建设体育强国。

为响应党的号召，学校要举办秋季运动会，运动会的出场仪式要求每个班级有自己的特色并配班徽。希望同学们集思广益，发挥自己的专业特长，为班级设计具有本班特色的班徽。

学习目标

1. 培养自主学习的能力，培养集体荣誉感，提高有效的语言沟通能力。
2. 掌握色相对比和色彩调和的含义。
3. 掌握色相对比的典型特征和色彩调和的方法。
4. 能依据色相对比进行配色，会使用色彩调和方法进行色彩调整。
5. 能利用色相对比进行简单的设计。

课前学习任务单

主　题	内　　容	目　　的
1. 社会实践	（1）通过网络、书籍等载体查阅相关资料，学习色彩对比和色彩调和的相关理论知识； （2）到设计公司参观学习，实地了解并感受色彩搭配在实际项目中的应用	学生初步感受与学习色彩对比与色彩调和知识，激发学生的好奇心与求知欲，并为班徽设计任务做准备
2. 素养拓展	赏析中外美术作品：《步辇图》《江帆楼阁图》《星月夜》《红、蓝、黄构成》	了解作品的历史和文化背景，感受色彩对比和色彩调和的魅力，提高艺术欣赏能力
3. 知识预习	（1）观看微课视频： • 色彩三要素的微课视频； • 色相对比与色彩调和相关知识点慕课视频。 （2）根据微课所学，搜集具有色彩对比效果的图片并上传至学习平台	课前对色相对比与色彩调和的理论知识进行搜集学习，提高分析问题、解决问题的能力，提高信息素养

续表

主 题	内 容	目 的
4.任务练习	（1）准备课上使用的绘画工具：丙烯颜料、水粉笔、水桶； （2）完成班徽线稿设计，上传至学习平台，投票选出三幅高票数作品	课前完成线稿绘制，提高课堂效率

任务实施

1.《步辇图》

（1）画作赏析。

《步辇图》（图 2-1）是唐朝宫廷画家阎立本的名作之一，中国十大传世名画之一，现藏于故宫博物院。

图 2-1　唐朝阎立本《步辇图》

（图片来源：故宫博物院官网）

（2）画作解析。

《步辇图》所绘的是禄东赞朝见唐太宗时的场景。该作品典雅绚丽，线条流畅圆劲，构图错落富有变化。全卷设色浓重醇净，大面积红绿色块交错安排，富于韵律感和鲜明的视觉效果。典礼官身着一袭红衣，与右侧侍女身上的红色相互呼应，构成均势。而仪仗中绿色的介入打破了画面的沉闷，产生了极强的视觉张力。这种红绿的色彩搭配正是对比色的应用。

2.《江帆楼阁图》

（1）画作赏析。

《江帆楼阁图》（图 2-2）是唐朝画家李思训创作的一幅绢本设色作品，现收藏于中国台北故宫博物院。

（2）画作解析。

《江帆楼阁图》描绘的是游春情景，画中山、树、江水和游人融汇一处，江上泛舟，山中树木茂盛，游人穿梭其中。近处树木葱葱，楼阁庭院若隐若现，红绿对比

图 2-2　唐朝李思训《江帆楼阁图》

强烈，色彩繁复，并以石青、石绿点缀山石，凸显质感，色泽匀净。同时，为了突出重点，画家在部分墨线转折处勾以金粉提示，所谓"青绿为质，金碧为纹""阳面涂金，阴面加蓝"的色彩运用，很好地表现出了黄色与绿色的邻近色关系，以及黄色与蓝色的对比色关系。因而整体既独树一帜，又典雅匀净，画面是具有装饰味的金碧山水画风格。

3.《星月夜》

（1）画作赏析。

《星月夜》（图2-3）是荷兰后印象派画家文森特·凡·高于1889年在法国圣雷米的一家精神病院里创作的一幅油画，是凡·高的代表作之一，现藏于纽约现代艺术博物馆。在这幅画中，凡·高用夸张的手法，生动地描绘了充满动感和变化的星空。整个画面被一股汹涌、动荡的蓝绿色激流所吞噬，旋转、躁动、卷曲的星云使夜空变得异常活跃，脱离现实的景象反映出凡·高躁动不安的情绪和疯狂的幻觉世界。

（2）画作解析。

《星月夜》这幅画的色彩主要是蓝色与紫色，深蓝色的基调给人以沉重的感觉，强调了夜色的黑暗。前景中的柏树用了深绿和棕色，意味着黑夜的笼罩；用背景中明亮的白色和黄色来画星星及周围的光晕，又给人一种温暖光明的感觉。在大面积冷色调的流动星云中，一轮橙色的月亮散发出亮光，仿佛明灯般点亮了沉寂的夜空，奇幻的色彩给人留下深刻印象。整个画面着色搭配协调，浓淡相宜，深浅适中，很好地配合了画中的氛围。原本对比很强烈的蓝色与黄色，在经过面积调和和黑白灰线条笔触做间隔，用清晰而富于韵律感的笔触，以明丽而对比强烈的色彩创作了一幅独具特色的夜景。

4.《红、蓝、黄构成》

（1）画作赏析。

这幅创作于1930年的《红、蓝、黄构成》是蒙德里安几何抽象风格的代表作之一（图2-4）。画中粗重的黑色线条控制着大小不同的矩形，形成非常简洁的结构。画面主导是右上方那块鲜亮的红色，不仅面积巨大，且色度极为饱和。小块蓝色、黄色与灰白色有效配合，牢牢控制住画面上的平衡。在这里，除了三原色之外，再无其他色彩；除了垂直线和水平线之外，再无其他线条；除了直角与方块，再无其他形状。巧妙的分割与组合使平面抽象成为一个有节奏、有动感的画面，从而彰显了几何抽象原则，"借由绘画的基本元素：直线和直角（水平与垂直）、三原色（红、黄、蓝）和三个非色（白、灰、黑），这些有限的图案意义与抽象相互结合，象征构成自然的力量和自然本身。"

图2-3　荷兰文森特·凡·高《星月夜》

图2-4　荷兰蒙德里安《红、蓝、黄构成》

（2）画作解析。

《星月夜》和《红、蓝、黄构成》两幅不同时期的画作都使用了对比强烈的色彩，又通过有效的调和手法，使画面和谐明快。我们需要在这些著名的画作中体会画家自然流露出的对色彩的掌控能力，总结并应用在现代设计中。

知识点

在美术设计中，色彩最能创造气氛。单一的色彩通过不同的颜料、不同的表现手法，可以产生一种视觉上的变化；而色与色之间的组合，不仅可以形成特定的色彩环境，产生色彩间的相互关系，而且可以在更深层次组合中，把握时代的脉搏。因此，美的色彩来自精心构思的色彩组合和深思熟虑的构成关系，其中，色彩的对比与调和是色彩设计组合配色的基调和基本规律。

一、色相对比

1. 认识色相对比

色相不仅是识别和区分色彩的重要依据，而且是色彩感形成的主要组成部分。倘若想要把某一种色彩表达清楚，它的明暗、深浅、冷暖可以不必描述，但是其色相却不能避而不谈。

所谓"对比"，是指不同物质之间存在的差异。而色彩对比是指色彩之间所产生的差异。色彩对比的强弱取决于色彩之间差异的大小，色彩差异越大对比就越强，色彩差异越小对比就越弱。色相对比是色彩对比的一个根本方面。

色相对比是两种以上色彩组合后，由于色相差别而形成的色彩对比效果。其对比强弱程度取决于色相之间在色相环上的距离，距离越小对比越弱，反之则对比越强。

色相对比，对色彩构成视觉效果的影响是十分明显的。例如，同样是黄色与蓝色的组合，淡黄与天蓝的配色，效果可能就是比较和谐的；而采用土黄与天蓝搭配，效果可能就是不和谐的。在日常生活中，人们往往更倾向于稳定、淡雅、和谐的色彩组合，但是在一些特别场景，例如节日、集市、舞台、酒吧等，鲜艳、明亮、浓郁的色彩更受人们的青睐。

2. 色相对比的特征

生活中，彩虹、阳光等多彩的事物总是吸引人的目光，这就是色彩的真正魅力所在，同时色彩也是构成这个五彩缤纷世界的重要组成部分。不同色相的组合构成正是形成色彩感的关键因素。红、橙、黄、绿、青、蓝、紫色各有其不同的面貌特征，即便是同一种色相，如果我们认真细致地去分析和比较，就会发现它们之间存在的差异。例如，同为黄色相，牙黄偏白、淡黄偏橘、黄绿偏绿、橘黄偏红、土黄偏棕、赭石偏黑等，当然生活中还有许多叫不出名字的各种黄色存在。

例如，说到色相对比，便会有人误以为就是紫色与白色组合构成的色彩对比效果。在色彩学中，色相对比仅存在于有彩色系之间，并不包括无彩色系。紫色与白色的组合，最突出的是明度对比，如果将其中的白色改变为黄色，那么紫色与黄色的组合构成，才属于

2-1
色相对比

色相对比。倘若有彩色中加入了黑色、白色或是灰色，只要原有色相尚未完全失去色彩倾向，尚未变成纯粹的黑色、白色、灰色，便仍然属于有彩色系，也在色相对比之列。因此，色相对比具有两个显著特征：第一，画面具有强烈的色彩感；第二，色彩对比鲜明且生动。

练一练：观察下面两幅画作（图2-5），说一说画面表达出怎样的视觉感受？

图 2-5　色相对比作品

3. 色相对比的类型

色相对比在各民族的民间艺术中都能看到，华美的刺绣、服装和陶器都可以证明人类自古便有对色彩效果的爱好，而不同色相的组合是色彩感形成的最主要的构成因素。

在色相对比的研究中，常以24色相作为参考依据。色相对比的强弱关系，是由色相在色相环中的夹角大小所决定的。24色相环上的任何一种色相，都可以以自身为基本色，与其他色相构成对比关系，并以此构成不同程度的强弱对比效果。色相对比分别有同类色对比、类似色对比、邻近色对比、中差色对比、对比色对比、互补色对比等类型。

如图2-6所示，以24色相环为例。原色：又称基色，即用以调配其他色彩的基本色，在色相环中两色相距0°；同类色：与此色相相距大约1个色相位置，在色相环中两色相距15°；类似色：与此色相相距大约2个色相位置，在色相环中两色相距30°；邻近色：与此色相相距大约4个色相位置，在色相环中两色相距60°；中差色：与此色相相距大约6个色相位置，在色相环中两色相距90°；对比色：与此色相相距大约8个色相位置，在色相环中两色相距120°；互补色：与此色相相距大约12个色相位置，在色相环中两色相距180°。

（1）原色对比。

红、黄、蓝是色彩的三原色。红、黄、蓝的色相对比被称为原色对比（图2-7）。

三原色是色相环上最极端的三个颜色。它们不仅色彩纯度高，而且还是不能被其他颜色调和出来的色彩。三种颜色都具有很强烈的视觉冲击力，表现了最强烈的色相气质。我们使用原色进行对比，可以产生很强烈的色彩冲突。例如，很多国家都会选择使用原色作为国旗色彩。此外，中国的国粹——京剧，其脸谱色彩同样也大量使用了强烈的三原色来突出京剧人物角色的性格特征。

由于三原色对比属于最强烈的色相对比，视觉冲击力极强，所以在利用三原色进行色彩组合时，务必合理安排各种颜色之间的面积比例。

练一练：在图2-8中填入其原色色块，并感受其色彩对比特征。

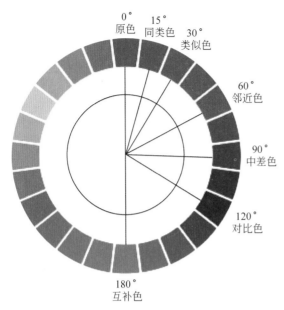

图 2-6　色相之间的色彩关系及构成原理

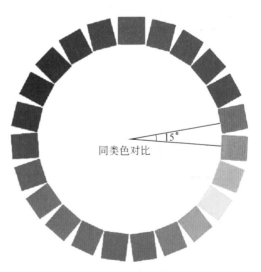

图 2-7　三原色对比

解析：红色的原对比色为黄色和蓝色；黄色的原对比色为红色和蓝色；蓝色的原对比色为红色和黄色。红、黄、蓝互为原对比色。

（2）同类色对比。

在色相环中，相距 15°夹角内的颜色为同类色（24 色相环色相之间的距离为 15°），如图 2-9 所示。

图 2-8　原色对比练习

图 2-9　同类色对比

同类色是指两种以上的颜色，其主要的色素倾向比较接近，如红色类的朱红、大红、玫瑰红，都主要包含红色色素，称同类色。其他如黄色类中的柠檬黄、中黄、土黄，蓝色类的普蓝、钴蓝、湖蓝、群青等，都属同类色关系。

这种色相的同一，是色相调和的因素，也是把对比中的各色统一起来的纽带。因此，这样的色相对比，色相感就显得单纯、柔和、协调，无论总的色相倾向是否鲜明，调子都很容易统一调和，其对比方法比较容易为初学者掌握。同类色对比组合会让人感到高雅、文静，但由于色相之间的差别微弱，共性有余而个性不足，因此会呈现朦胧、模糊和暧昧的色彩效果，如红与红橙、黄与黄橙等，易使画面寡淡无味、缺少变化。因此在使用同类色进行色彩组合时，首先要注意拉开色彩明度的对比关系，其次使色彩在纯度方面产生高、中、低的变化，从而弥补色相单调的缺陷，使画面产生和谐、统一、含蓄的色彩美感。邻近色的色彩组合比较适合表现平静、安详、纯洁等积极情感，也可以传达疲惫、乏味等消极情绪。

练一练： 在图 2-10 中填入其同类色色块，并感受其色彩对比特征。

解析： 在色相环中，相距 15° 夹角内的颜色为同类色（24 色相环色相之间的距离为 15°）。比如橙色的同类色对比是橙黄色和橙红色。大家不妨拿出自己绘制的 24 色相环，找一找绿色和普蓝色的同类色吧。

（3）类似色对比。

在色相环中颜色相距 30°，或者相隔一个色相位置的对比，呈类似色对比关系。因类似色反射着相类似的光波，有着共同的色素，并且在色相上的对比差异也比较小，所以在本质上类似色的色彩是和谐统一的，如图 2-11 所示。

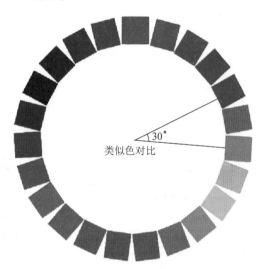

类似色对比

30°

图 2-10 同类色对比练习　　　　图 2-11 类似色对比

类似色属于色相对比中的弱对比色组，比如红色—橙色、橙色—黄色、黄色—绿色、绿色—蓝色、蓝色—紫色等。类似色的色相对比组合可用于加强画面的色调，例如红色、橙色、黄色的类似色可以用来营造暖色调的色彩氛围，蓝色、蓝绿色、绿色可以给人以冷色调的感受。

相对比较简单的类似色组合构成，通常包括三种颜色。在由三种颜色组成的类似色构成中，处于色相环上中间位置的颜色称为基色。而其余两个颜色是由基色分别按照顺时针和逆时针两个方向的相同距离，在色相环上确定的。例如深红、大红、橘红这三种颜色构

成的类似色组合，其中大红就是基色，而深红和橘红这两个颜色，就是大红按照顺时针和逆时针两个方向的 30° 距离，在色相环上确定的颜色。三种类似色组合，应当选择其中一种颜色作为主要颜色来主导画面，而其他两种颜色则用来支持主色。除此之外，类似色扩展的组合练习，最多可以包含五个相邻色。

类似色的组合，虽然其整体和谐又统一的色调令人愉悦，但是由于色彩之间没有太大的对比差异，所以类似色远没有对比色和互补色那样充满活力。不过，在画面使用类似色组合时，可以通过调整明度和纯度的方法，组成具有高级质感的配色。

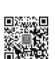

2-3
色相对比
类型——
邻近色

练一练： 在图 2-12 中填入其类似色色块，并感受其色彩对比特征。

解析： 在色相环中，相距 30° 夹角内的颜色为类似色（24 色相环色相之间的距离为 15°），比如橙色的类似色对比是黄色和红色。大家不妨拿出自己绘制的 24 色相环，找一找绿色和普蓝色的类似色吧。

（4）邻近色对比。

在色相环中相距 60°，或者相隔三个位置以内的两色为邻近色关系，属于中对比效果的色组。色相彼此近似，冷暖性质一致，色调统一和谐，感情特性一致，如红色—黄橙色、蓝色—黄绿色等，如图 2-13 所示。

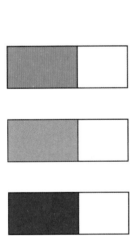

图 2-12　类似色对比练习

图 2-13　邻近色对比

由于邻近的两个色相中含有共同的色相成分，所以它既在一定程度上保留了同类色对比的单纯与柔和，同时它又具有相对明晰、和谐的色彩差异，是色相的弱对比，也是适合初学者掌握、易于出效果的色相对比。

在使用邻近色对比时，应注意在明度和纯度上寻求变化，否则容易流于单调和呆板。可利用小面积的对比色或纯度高的颜色作为点缀丰富色彩，使画面充满生气。例如，以蓝色为主色、绿色为邻近对比色，这时若再加入小面积的黄色或橙色，画面色彩则会更加丰富、生动。

练一练： 在图 2-14 中填入其邻近色色块，并感受其色彩对比特征。

解析： 在色相环中相距 60°，或者相隔三个位置以内的两色为邻近色关系。例如，橙

色的邻近色是枣红色和黄绿色。大家不妨拿出自己绘制的 24 色相环，找一找绿色和普蓝色的邻近色吧。

（5）中差色对比。

色相环中相距 90°的两色对比，称为中差色对比，如图 2-15 所示。

图 2-14　邻近色对比练习

图 2-15　中差色对比

中差色对比介于类似色对比与对比色对比之间，是色相的中对比。相较于邻近色对比，中差色的色相差异较为明显，通常是以黄色—红色、红色—蓝色、蓝色—绿色，绿色—橙色等为典型代表。

由于色彩对比差异进一步增强，色彩显得比较丰富，同时由于色彩对比关系适中，所以色彩效果既可以有一定的色相变化，又能保持色调的和谐统一。这种色彩组合构成常常给人以清新、明快的感受。

中差色的色彩组合是中国传统色彩表现中常见的配色方法之一，也是中国古人较为熟悉且擅长的色彩组合。中国的传统五色，即青、赤、黄、白、黑，其中赤与黄，也就是红色与黄色的搭配就属于中差色对比。例如，在故宫、天坛等中国古代皇家建筑中，黄色琉璃瓦与红色砖墙的色彩组合，当属中国最具代表性的中差色配色。

此外，中明度、中彩度的中差色对比能够营造出具有民族特色、异域风情、神秘情感的色彩效果，也常常应用在异域风情的色彩组合当中。因而，中差色对比是一种应用较为广泛的色相对比。

练一练：在图 2-16 中填入其中差色色块，并感受其色彩对比特征。

解析：色相环中相距 90°的对比是中差色对比。比如橙色的中差色是绿色和玫红色。大家不妨拿出自己绘制的 24 色相环，找一找绿色和普蓝色的中差色吧。

（6）对比色对比。

在色相环上相距 120°～180°的两种颜色对比，称为对比色对比，如图 2-17 所示。

对比色对比是色相对比强度较强的对比关系，属于强对比，色相差异较为显著。两种原色（如红色—蓝色、蓝色—黄色），和两种间色（如橙色—绿色、绿色—紫色），都属于

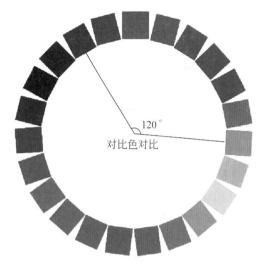

图 2-16　中差色对比练习　　　　　　　图 2-17　对比色对比

对比色。对比色具有强烈、兴奋、醒目的色彩对比效果，但如果使用不当，容易产生色彩矛盾的情况。因此，在色彩组合构成时应注意色相的面积、轻重、强弱等均衡因素，进行有计划的比例安排，这样形成的色彩画面主次分明，协调统一，具有鲜明的视觉效果。具体做法如下。

① 对比色双方相互添加对方颜色或添加其他色相，从而有效降低纯度，达到调和对比色纯度的目的。

② 采用黑、白、灰、金、银等中性色，在对比色相之间进行阻隔，从而达到调和色彩的效果。

③ 改变对比色相在画面中的面积比例，将面积比例拉大，达到色彩调和。

④ 整体考虑画面效果，将色形状、色面积等因素统一修改调整，从而达到色彩平衡的效果。

练一练：在图 2-18 中填入其对比色色块，并感受其色彩对比特征。

解析：在色相环上相距 120°～180°的两种颜色对比，称为对比色对比。比如橙色的对比色是紫罗兰色和蓝绿色。大家不妨拿出自己绘制的 24 色相环，找一找绿色和普蓝色的对比色吧。

（7）互补色对比。

互补色相对比是指在色相环中相距 180°的两种颜色的对比，如图 2-19 所示。

互补色对比是色相对比中对比效果最强的对比关系，属于最强对比，以红色—绿色、黄色—紫色、蓝色—橙色为典型。互补色对比具有效果响亮、跳跃、刺激的视觉特征。

互补色是某一种原色与其余两种原色产生的间色之间的对比关系，即红色—绿色、黄色—紫色、蓝色—橙色。这三对补色同时出现或并置时，由于它们恰好处于色相环对应的位置，因此这些互补色分别构成冷暖、明暗或色相方面的极端对比关系。那么在使用互补色进行组合构成时，我们可以通过如下方法达到调和色彩的目的。

2-4
色相对比
类型——
对比色

图 2-18　对比色对比练习

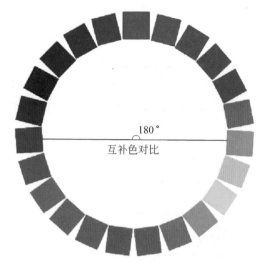

图 2-19　互补色对比

① 互补色双方相互添加对方色相，或者仅其中一方添加对方色相，从而降低双方或其中一方的纯度，以使画面色彩和谐统一。调入对方色相的分量大小决定了色彩纯度的高低。

② 在互补色之间，采用黑、白、灰、金、银等中性色进行阻隔，从而达到调和色彩的效果。

③ 改变互补色相在画面中的面积比例，将面积比例拉大，达到色彩调和。

④ 选色时若只选择补色双方，两种色相的组合则会显得比较单调，通常会采取"色相分叉"的方法来选色——即在 24 色相环中，同时选择互补色左边或右边的邻近色，这样色相会增至多种，从而达到"物理多色，视觉一色"的色彩效果。

对比色对比与互补色对比都属于色相的强对比，所以在处理色相对比关系时，其处理方法比较接近，比如使用中性色阻隔色相，拉大色相面积比例关系等方法在处理对比色和互补色中都可以使用。

练一练： 在图 2-20 中填入其互补色色块，并感受其色彩对比特征。

图 2-20　互补色对比练习

解析：互补色相对比，是指在色相环中相距 180° 的两种颜色的对比。比如橙色的对比色是蓝色。大家不妨拿出自己绘制的 24 色相环，找一找绿色和普蓝色的互补色吧。

以上几种色相对比关系，仅仅反映了两种色相之间的色相对比效果。倘若在色彩构成当中，出现了三种及以上的色相组合，那么应该怎么处理呢？首先，可以把面积占比最大的，并且起到主导作用的主色确定下来。其次，按照顺时针和逆时针两个方向的相同距离，在色相环上寻找另外两种辅助色。最后，其余更多色相可以在主色与辅助色夹角范围内进行选择和添加。

以上七种不同的色相对比类型，每一种类型都有不同的色彩效果，传达出不同的情绪态度（表 2-1）。原色对比，具有刺激、强烈、兴奋等色彩效果；同类色对比，具有统一、

文静、雅致、稳重等色彩效果；类似色对比，具有和谐、柔和、优雅、文静等色彩效果；邻近色对比，具有活泼、丰富、统一、雅致等色彩效果；中差色对比，具有活泼、明快、饱满等效果；对比色对比，具有明快、饱满、华丽、活跃等色彩效果；互补色对比，具有活跃、强烈、炫目等色彩效果；亮暗色对比由于色相关系没有明确的界定，其色彩效果并不稳定，会根据实际的色彩组合呈现出不同的色彩效果。

表 2-1　色相对比类型及色彩表达效果

对 比 类 型	角　　　度	表 达 效 果
原色	0°	刺激、强烈、兴奋等
同类色	15°	统一、文静、雅致、稳重等
类似色	30°	和谐、柔和、优雅、文静等
邻近色	60°	活泼、丰富、统一、雅致等
中差色	90°	活泼、明快、饱满等
对比色	120°	明快、饱满、华丽、活泼等
互补色	180°	活跃、强烈、炫目等

从原色对比到互补色对比，是色彩距离由 0°～180° 的跨越。从同类色对比到互补色对比，是色彩效果由文静、雅致向活跃、强烈的过渡。概括而言，除原色对比外，在色相环上色彩距离差异越小，色彩效果越柔和、优雅；反之色彩距离越大，效果越炫目、华丽。

4. 色相对比的强度

色相对比的强弱关系，是由色相在色相环上的距离大小来决定的。以 24 色相环为例，选择色环任一色相为基本色，找出色彩之间的跨度，据此将色相对比的强度分为三种：色相弱对比、色相中对比、色相强对比。

色相弱对比包括同类色对比、类似色对比和邻近色对比三种不同的强度。它们不仅都具有单纯、柔和、雅致等长处，而且也有乏力、含混、柔弱等不足；色相中对比指的是中差色对比，这是一种处于中等水平的对比强度，具有明快、活泼、热情等长处，同时也有呆板、空洞、乏味等不足；色相强对比包括对比色对比和互补色对比两种，它们具有强烈、鲜明、响亮等长处，同时也有矛盾、生硬、刺激等不足。互补色对比是其中最为特殊的色相对比类型，同时它也是色彩初学者最难把握的色相组合。在色相对比中，互补色是最具有强烈、刺激对比效果的类型，因此它也是最不稳定、最不易调和的对比。互补色在应用时，通常具有以下两方面特性。第一，互补色并置时，色相对比效果最为强烈，能提高色相的鲜亮程度；第二，互补色相混时，容易出现色彩脏、灰的问题，纯度会被快速降低。

总之，色相对比的弱、中、强三种对比强度各有长处，同时也都存在不足。色相对比强度没有绝对的好与不好，通常会根据色彩应用的不同场景和不同需求来决定如何使用。

5. 色相对比构成要求

（1）配色要准确。

色相对比的配色依据 24 色相环中色相之间的距离远近。所以，需要将我们之前制作

完成的 24 色相环作为色标，从色相环中提取相应色相。可根据个人的喜好在 24 色相环中自由选取基本色，但是色相构成的基本色（即主色）一旦被确定下来，主色与搭配色之间的色彩关系就不能随意修改，必须按照色相对比的要求进行搭配色的色相选择。

（2）色相不重复。

色相对比构成的重点在于，对色相差异和色相特征进行区分与识别。假如在 9 种色相对比当中出现完全相同的 2 个色相，那么就很难达到色相练习的目的。所以，凡是已用的色相，就不能再次使用了。在一张色相对比构成当中，不能出现相同的色彩。但是，在同一个方格的同一对比色调里，色相不受限制。所以，可以通过一张色相对比构成的制作，同时了解和认识多种色相和色彩特征。

（3）色相多体会。

虽然 24 色相环有 24 个色相，但这并不能满足完成多层次对比和弱、中、强对比的构成要求。所以，色相还需要继续向外进行拓展，可以在 24 色相环的色相中加入少量的黑色、白色和灰色，或是加入其他颜色，这样就可以得到其他更多的不同色相。除此之外，就色相识别方面而言，由于色相之间的色彩差异较小，对初学者具有一定的迷惑性，所以需要在冷暖、纯度、明度等多方面细致地体会并比较，方能识别并区分色相之间的差异和不同。

6. 课堂实践活动：色彩对比练习

（1）原色对比练习。

根据 24 色相环中的色相，按照色彩三原色，即红、黄、蓝，两两色相对比方法，完成一张三宫格的原色对比构成。

要求：在三宫格的 3 个格子中，首先图形要始终保持一致，其次是每个方格的主色应为色彩三原色之一，相互区分，不可重复。3 个格子按照自左向右的顺序，依次以红、黄、蓝作为主色来进行原色对比练习。每个方格里的色相为 2~3 种。使用手绘或计算机软件绘制色彩组合构成都是允许的。

在画面上画出 3 个大小相同的方格构成三宫格，每个方格的规格为 10cm×10cm，间隔 0.5cm。使用计算机软件绘制的以 JPEG 格式存储，以电子文档形式上交即可，无须打印。

（2）色相弱中对比练习。

根据 24 色相环中的色相，分别按照同类色、类似色、邻近色、中差色的四种色相对比方法，完成一张四宫格的弱中色相对比构成。

要求：在四宫格的格子当中，首先图形要始终保持一致，其次是四宫格的基本色要保持一致。可根据个人喜好在 24 色相环中选择基本色，基本色一旦被选定，就不能随意修改和调整。4 个格子中分别按照中弱对比色相进行着色练习。每个方格里的色彩保持在 5 种以内，所选取的色相没有严格限制。使用手绘或计算机软件绘制色彩组合构成都是允许的。

画面规格：25cm×25cm。每个方格的规格：10cm×10cm。其他要求同原色对比练习要求。

（3）色相强对比练习。

根据 24 色相环中的色相。分别按照对比色、互补色的两种色相对比方法，完成一张四宫格的色相强对比构成。

要求：在四宫格的 4 个格子当中，首先图形要始终保持一致，其次是上面的 2 个格子

是对比色构成，下面的 2 个格子是互补色构成。每个方格里的色彩保持在 3 种以内，所选取的色相没有严格限制，可自由选择，只要求同一色相不重复出现即可。其他要求同原色对比练习要求。

（4）色相多层次对比练习。

根据 24 色相环中的色相，按照同类色、类似色、邻近色、中差色、对比色和互补色的色相对比关系，完成一张带有 9 种色彩层次效果的色相对比构成。

要求：先画出 9 个大小相同的方格构成九宫格，每个方格的规格为 7cm×7cm，间隔 0.5cm。方格当中的图形可采用相同或不同的图形构成。上面的 6 个格子分别按照同类色对比、类似色对比、邻近色对比、中差色对比、对比色对比和互补色对比进行色彩组合。下面的 3 个格子，可以自由选择色相，只要求同一色相不重复出现即可，其他要求同原色对比练习要求。

（5）班徽的配色设计。

同学们通过课前参观设计公司，上网查询标志设计的方法，以及对标志素材的收集，已经对标志设计有了基本的认识。本课的重点不是标志造型的设计，而是标志配色的练习。请根据前面所学色相对比的类型及其视觉特征，进行以下配色练习。

要求：请在以下班徽标志图形（图 2-21）中填入符合要求的配色（不少于三种有彩色），并体会这四种配色的不同之处。

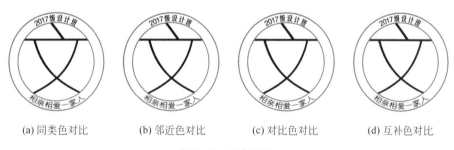

(a) 同类色对比 (b) 邻近色对比 (c) 对比色对比 (d) 互补色对比

图 2-21 配色练习

二、色彩调和

色彩对比可以使我们的生活变得绚丽多彩。色彩的构成组合是以色彩对比为前提的，但只有色彩对比是远远不够的，色彩的构成组合还需要调和，调和可以让人们的视觉心理保持平衡。色彩对比与调和是同时存在也是色彩关系这一事物的两个方面。在色彩构成组合时两者都是不可或缺的要素，只有让色彩对比与调和处于相辅相成、相依共存的关系，才能获得既不过分刺激，又不过分暧昧的，能够让人产生和谐、舒适、愉快感受的色彩构成组合效果。

1. 认识色彩调和

色彩调和是指两个或两个以上的颜色有序、和谐地进行组织搭配，从而达到色彩调和美的方法。

"调和"一词有两种含义：一是指有差别的、有对比的，甚至相反的事物。为了使之

成为和谐统一的整体而进行调整、搭配与组合的过程；二是指不同的事物组合呈现的有秩序、有条理且多样统一的状态。色彩调和是形式美的基本规律和高级形态。人们在追求色彩刺激的同时，往往也会要求有适当的调和来抑制过于兴奋的刺激。所以，正确的调和思维是十分关键且必要的。

在色彩设计中，色彩调和是减少差异、缓解对比和化解矛盾的有效方法，但色彩调和并非等同于色彩组合所有追求的和谐效果。一般来说，色彩调和只是构成色彩和谐效果的基础，还需要色彩对比参与其中，在色彩的多样与统一当中，才能达到色彩组合真正意义的和谐效果。

2-6
色彩的
调和

2. 色彩调和与色彩对比的关系

色彩调和与色彩对比，是同一事物相对而言的两个方面。色彩调和是就色彩对比而言的，没有对比就无所谓调和。通常情况下，两者是同时存在的，既互相依存又互相排斥，相辅相成，相得益彰。

对比可以增加色彩的差异性、丰富感和多样性；调和则可以增加色彩的统一性、协调性和秩序感。一般情况下，具有协调性的色彩组合，色彩都具有某方面的共性或统一性，例如色相相同、纯度相同、明度相同、冷暖倾向相同等。另外，按照某一种秩序进行排列或按照某种面积比例搭配，也都可以获得色彩调和的视觉效果。

没有对比就没有刺激神经兴奋的因素，但只有兴奋而没有舒适的休息会造成过分的疲劳，甚至造成精神的紧张。因此，既要有对比来产生和谐的刺激——美的享受，又要有适当的调和来抑制过分的对比——刺激，从而产生一种恰到好处的对比——和谐。概括说来，色彩的对比是绝对的，调和是相对的，对比是目的，调和是手段。色彩的对比与调和，是相辅相成的矛盾统一体。

3. 色调调和的方法

2-7
色彩调和
的方法

一些优秀作品或丰富多彩、雅俗共赏，或简洁单纯、高雅风致，但是无论哪类，最终的视觉效果都是由各种色彩共同配合而呈现出来的。这就是我们所要遵循的构成色彩美的根本因素，即调和。色彩调和一般可以分为：弱对比调和、中对比调和、强对比调和、补色调和、间隔调和、面积调和这六种方法。

（1）弱对比调和手法。

单色调和是指选择同一色相进行色彩组合构成，从而在色彩方面达到高度的统一和协调。在色彩组合构成中，单色调和是一种最直接且最容易实现色彩调和的方法，但是这种方法也有美中不足之处，尤其当处理不好色彩关系时，会给人一种单调、平庸、毫无生气之感。因此，必须充分利用同一色相的不同明度或纯度上的差异，来配合色相使用，使之在色彩组合构成中创造出一种层次上的差别对比，从而得到一种既统一又有变化的色彩效果。

同类色调和指在同类色相中，通过明度和纯度的变化构成画面，把不同明度、色相、纯度的色彩按照渐进、互渗、过渡的方法，形成序列或节奏，这样是最基本的色彩调和法则。

由于在色相上接近，性格较一致，如红色、橙红色两色就容易取得一致。但在设计配色中，由于色调过于统一，视觉效果容易单调乏味，如图2-22所示。

同类色的主要色素倾向比较接近，为避免色调过于单调，在进行色彩调和时，我们要努力寻求不同明度、不同纯度之间的变化。调和的具体方法为加大纯度差和明度差，可有效改善色彩对比效果，使画面变得更活泼、清晰，如图 2-23 所示。

(a) 改变纯度差效果

(b) 改变明度差效果

图 2-22　同类色对比过弱

图 2-23　同类色调和后效果

邻近色是色相近似又有差异的配色，其色彩变化十分微妙，除了明度和纯度的变化以外，还有小范围的色相变化，对于处理画面色彩的散乱和把握画面中的非主题对比是比较有效的。因此，邻近色是色彩组合中最常用的搭配类型，如绿色与蓝色色相相近，更容易协调。

与同类色调和一样，邻近色调和也可以采用加大纯度差和明度差的方法，以使画面更加明亮动人，如图 2-24 所示。

(a) 配色原图

(b) 改变纯度差效果

(c) 改变明度差效果

图 2-24　邻近色调和后效果

同类色对比与邻近色对比均属于弱对比的色彩组合。为了让画面更加清晰明快，都可以通过加大纯度差与明度差的方法进行调和。许多成功作品的配色，采用的就是弱对比的调和手法，这也是诸多调和方法中规律性较强、应用最多、最适合初学者掌握的搭配方法。

同类色调和与邻近色调和的色彩组合中包含的主要色素倾向接近，且色彩三要素，即色相、纯度、明度，也十分近似，对比特征不明显，其中邻近色调和的色彩对比效果强于同类色调和。

（2）中对比调和手法。

中差色调和属于中对比调和手法。中差色的色相对比变化明显，色感丰富。但是，如果在明度和纯度上使用不恰当，则容易产生花、乱的现象，画面从此失去整体与统一。而使之达到调和的方法是适当减弱明度和纯度的对比，加强共同性方面的因素。

(a) 对比色对比　　　　(b) 互补色对比

图 2-25　强对比配色易形成视觉疲劳

（3）强对比调和手法。

强对比调和手法包括对比色调和与互补色调和。对比色调和与互补色调和都会呈现强烈的视觉冲击力。因为对比过于强烈，容易使观赏者产生刺激和视觉疲劳的感觉，如黄色与蓝色这种对比色组合、红色与绿色这种互补色组合，都属于强对比，如图 2-25 所示。

对比色调和，因其色相不同，使色彩的对比鲜明而又强烈。相较于邻近色调和，对比色调和的对比效果更加突出，例如，红色—蓝色、蓝色—黄色、红色—黄蓝、橙色—绿紫、橙色—绿色、绿色—紫色等，对比效果鲜明，容易产生很辉煌、华丽的色彩效果。

对比色调和的色差较大且没有共性，所以很难统一，假如色彩组合不当，色彩会出现相互排斥的矛盾效果，这不仅会使色彩显得格格不入，而且还会给人以粗俗、野蛮的画面感。对比色的组合本身具有相斥性，因此尽量避免出现同样纯度、同样面积的色相对比。应在明度上将某一色彩提高或降低，在纯度上形成一强一弱，或者在色彩面积上呈现一大一小，从而形成虚实、宾主的色彩关系，以求构成审美价值比较高的色彩调和效果。

互补色调和是利用对比色彩形成的一种色彩调和方法。互补色是位于 24 色相环的两端，互成 180° 夹角的两种色相，是对比最强烈的色彩组合。互补色相并立时，残像重叠，它们互相强化，从而显出光彩夺目、灿烂辉煌的效果。互补色相的配色能满足视觉全色相的要求，既相互对立又相互依存。

同时，互补色相并置极易产生不安定感，如果处理不当，那么失败的可能性极大，容易产生炫目、喧闹、不雅致、不含蓄或过分刺激等不协调的感觉。因此互补色调和是色彩组合构成中最难掌握的一种调和方法。互补色调和在使用时尤其要注意以宾主、强弱、虚实的划分来将某一色相定为主色，而将另一色作为辅色，以此减弱两色间的强冲突才可以产生美丽而和谐的感觉。

强对比调和手法主要有以下几种。

① 改变一方或几方的明度可以有效减弱色彩之间的对比强度，形成柔和的画面效果。如图 2-26 所示，在对比色对比中，我们可以通过降低蓝色的明度使画面变得更加柔和；在互补色对比中，可以降低红色的明度，从而使画面更加稳重、大气。

(a) 对比色对比改变明度　　　　　　　(b) 互补色对比改变明度

图 2-26　强对比通过改变明度进行调和

② 改变一方或几方的纯度也可以有效减弱色彩之间的对比强度，使色彩组合构成最

终达到舒适的色彩效果。如图 2-27 所示，我们可以通过对黄色的纯度进行调节，获得或明快或柔和的视觉效果；对于互补色对比的图形，我们可以通过降低绿色的明度，或者同时降低红色与绿色的纯度，使图形具有或明快或柔和的格调。

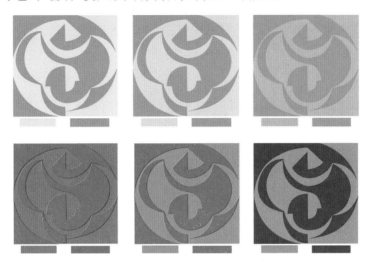

图 2-27　强对比通过改变纯度进行调和

以上两种调和手法与色相弱对比调和的手法相同，是常用的调和方法。

③ 混入同一色彩。当两个或两个以上的色彩对比效果非常强烈、刺激的时候，将一种颜料混入各色中去增加各色的同一因素，使强烈刺激的各色逐渐缓和，一致性的因素越多调和感越强。

例如，可以在强对比的两个色相中，都加入黑色、白色、灰色这些无彩色，如图 2-28 所示。

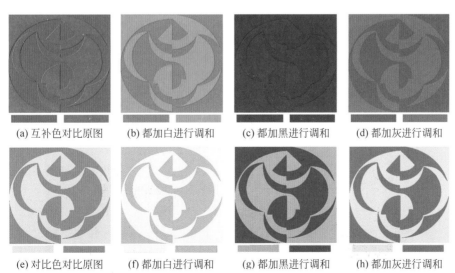

(a) 互补色对比原图　　(b) 都加白进行调和　　(c) 都加黑进行调和　　(d) 都加灰进行调和

(e) 对比色对比原图　　(f) 都加白进行调和　　(g) 都加黑进行调和　　(h) 都加灰进行调和

图 2-28　强对比通过混入黑、白、灰进行调和

④ 还可以通过在两色中混入同一种有彩色来进行色彩调和，如图 2-29 所示。

(a) 对比色对比原图　　(b) 都加橙进行调和　　(c) 都加红进行调和　　(d) 都加绿进行调和　　(e) 都加紫进行调和

图 2-29　对比色对比通过混入同一种有彩色进行调和

练一练：

（1）图 2-30 配色看起来不尽如人意，请同学们根据学习的强对比调和方法，调整一下图中的配色。

图 2-30　互补色对比

（2）观察图 2-31 所示两幅画作，说一说作品主色调运用了何种对比，又使用了何种调和方法？

图 2-31　调和方法的运用实例 1

（4）补色调和手法。

在生活中，长时间注视互补色相容易造成视觉疲劳，甚至会严重影响作品主题的传达效果。为了避免这种情况发生，一般会采用以下两种方法。

① 可在对比的双方互相混入对方的色彩，使双方你中有我、我中有你，从而达到调和的目的。

② 对于对比调和来说，与其采取色相环上正相对的两个补色配合，倒不如跟略偏一旁的余补色进行配合使用，这样更容易达到调和的目的，如橙色—绿色、红色—蓝色等。充分地利用余补对比的方法，将给人一种强烈醒目但又调和大气的视觉观感。

通过以上降低色彩鲜艳度的方式实现调和补色的目的，从而使强刺激性的色彩得到缓解，使画面呈现柔和的灰色调，让观赏者赏心悦目，如图 2-32 所示。

（5）间隔调和手法。

间隔调和手法又称阻隔法、分离法等，是指采用分割的手法拉开对比色相之间的距离，以得到调和的效果。根据色相对比强度，将色彩间隔法分为两类，一类是强对比间隔法；另一类是弱对比间隔法。

当画面中使用了浓郁或者强烈的鲜亮色相时，在色相对比强烈的高纯度色相之间，嵌入黑色、白色、灰色、金色、银色等中性色的线条或块面隔绝它们，使之相互隔离，以调节色彩的强度，使配色有所缓冲，达到统一调和（图 2-33）。

图 2-32　互补色对比中加入对方的色相进行调和　　　　图 2-33　中性色调和法

为补救因色彩间色相、明度、纯度各要素对比过于类似而产生的软弱、模糊的感觉，常常采用此法。例如，在处理浅灰绿、浅蓝灰、浅咖啡等比较接近的色彩组合时，可以用深灰色线条作勾勒阻隔处理，能使得多方形态清晰、明朗、有生气，而又不失对比色调柔和、优雅、含蓄的色彩美感。

（6）面积调和手法。

将色相对比强烈的两个色相的面积差距拉大，使一方处于绝对优势的大面积状态，构成其稳定的主导地位，另一方则为小面积的从属性质，从而很好地控制画面中色彩的面积大小，削弱色彩的矛盾，避免出现画中两个色相面积相同的情况（图 2-34）。

在具体的色彩组合构成中，尽量避免两种色相 1∶1 的色彩对立，一般建议使用

图 2-34　通过面积差进行调和

5：3、3：2、3：1的色相面积比例。如果画面中出现三种色彩，那么5：3：2的面积比例较为合适，色彩组合效果也会更好。当然，也可以根据具体的对象来调整色彩分配。

例如，24色相环中的红色—绿色、蓝色—橙色、紫色—黄色，这三对色相组合都属于强对比色，在24色相环中处于"相对位置"，也就是对冲的状态。在色彩组合构成中，如果任一强对比色出现，就会将一种色相作为主色调，另外一种色相变为"点缀"，有主有次，在色相面积对比上呈现较大差距，产生画龙点睛的效果，同样能够产生和谐的色彩效果。

在我国的古诗词和书画作品当中，这种意象同样也很常见。例如，杨万里在《晓出净慈寺送林子方》这首诗中写道："接天莲叶无穷碧，映日荷花别样红。"池塘中一片片碧绿色的荷叶，几朵盛开的荷花点缀其中，显得灵动鲜活，非常具有生命力。同时，在色彩上形成了"万绿丛中一点红"的效果。此外，在中国传统书画作品中，我们经常会看到有大量的"留白"。例如，马远的《寒江独钓图》中就有大量的留白，画面中除了一叶扁舟和一位独坐垂钓的渔翁以外，其余画面皆为空白。大面积的留白与小面积的扁舟、渔翁形成画中强烈的"面积对比"，整个画面衬托出了"独"的氛围，给人留下了广阔的想象空间。

4. 色彩调和构成要求

（1）调和要兼顾美感。

假如说色彩组合构成的效果生动与否的关键在于色彩对比，那么，色彩组合的效果和谐与否的关键则在于色彩调和。只有和谐的色彩组合构成效果，才会让人享受色彩的愉悦感和美感。色彩美感的产生，一般有两层含义。第一，色彩组合构成本身的美丑。当对比与调和的关系达到和谐统一又丰富时，一般会被认为是具有美感的色彩，反之就是不具有美感的色彩。第二，色彩的社会意义上的美丑。那些具有时尚感、新鲜感或是具有某种文化内涵的色彩，通常会被认为是具有美感的色彩，反之则会被认为是不具有美感的色彩。

（2）调和要兼顾对比。

色彩调和与色彩对比的关系既是相互对立的，也是相互依存、相辅相成的。所以，在色彩组合构成中，既不能无视色彩对比的存在，同时也不能忽略色彩调和的作用。倘若想要更加深入地了解和掌握色彩组合构成的一般规律，就需要对这两个方面都进行充分的了解和认识。我们既要懂得使用对比，同时也要懂得发挥调和的作用。一些常见的、基本的色彩调和方法，是非常具有实用价值的。除了前面介绍的这些基本的色彩调和方法以外，还有属性统一调和法、混入同一调和法、连贯同一调和法等多种调和的方式方法，也同样具有极强的实用性，这都需要在设计实践中进行不断摸索和尝试。

（3）调和要兼顾创新。

运用色彩对比与色彩调和来组合与构成色彩，是从事美术相关职业的一种基本素养和基本能力。任何美术作品都无法离开色彩，无法离开色彩组合构成与应用。所以，要在生活当中养成善于发现色彩美的习惯，在设计学习当中着力培养创造色彩美感的能力，在优秀美术作品当中用心汲取色彩美的灵感。设计色彩的运用，不仅要学会创造色彩美，还要努力让色彩符合设计的需求，其难度不亚于独立创造一种色彩美，其要求同样也会更加苛刻，经常需要提供更多种的色彩组合构成方案，才能满足要求。

5. 课堂实践活动：色彩调和练习

（1）色彩对比调和练习。

实践 1：观察图 2-35 所示三幅以蓝色为基调的画作，说一说作品运用了何种对比，又使用了何种调和方法？

图 2-35　调和方法的运用实例 2
（图片来源：网络）

实践 2：根据图 2-36 所示两图配色，分析对比所存在的问题并运用适当的手法进行调和。

图 2-36　调和练习
（图片来源：网络）

实践 3：对色彩对比练习中的班徽配色设计做适当的色彩调和。

（2）弱中对比调和构成练习。

分别按照单色调和、同类色调和、邻近色调和以及中差色调和四种方法，完成一张四宫格的弱中对比调和构成。

要求：在四宫格的 4 个格子当中，首先图形要始终保持一致，其次是 4 个格子中分别采用不同的方法完成中弱对比调和构成。每个方格里的色彩保持在 5 种以内，所选取的色相没有严格限制。特别要说明的是，要在强调色彩调和效果的前提下合理地使用一些色彩对比，从而达到加强画面效果的目的。使用手绘或计算机软件绘制色彩组合构成都是允许的。画面规格：25cm×25cm。每个方格的规格：10cm×10cm。使用计算机软件绘制的以 JPEG 格式存储，以电子文档形式上交即可，无须打印。

（3）强对比调和构成练习。

分别按照对比色调和、互补色调和这两种方法，完成一张四宫格的强对比调和构成。

要求：对比色调和选择两对对比色对完成2个方格的对比色调和构成；互补色调和同样是选择两对互补色对，完成余下2个方格的互补色调和构成。每个方格里的色彩保持在3种以内，所选取的色相没有严格限制，但是对比色和互补色的主色相选择要求不重复。其余要求同弱中对比调和构成练习要求。

（4）间隔调和构成练习。

分别按照嵌入黑色间隔线、嵌入白色间隔线、嵌入灰色间隔线和嵌入金色间隔线的四种方法，完成一张四宫格的间隔调和构成。

要求：注意勾画嵌入间隔线条要流畅均匀，且线条粗细要适中，其他具体要求同弱中对比调和构成练习要求。

（5）面积调和构成练习。

分别按照5：3、3：2、3：1、5：3：2四种面积分配比例完成一张四宫格的面积调和构成。前三种面积比例，即5：3、3：2、3：1，每个方格选择2种不同的颜色进行组合搭配，所选取的色相没有严格限制，但不要出现重复色相；最后一种面积比例，即5：3：2，选择3种颜色进行色彩组和。其他具体要求同弱中对比调和构成练习要求。

✎ 任务实施

1. 班徽可采用手绘或计算机绘制

（1）手绘班徽的常用工具。

① 纸张：通常使用A3或A4大小的白色纸张。

② 笔：包括铅笔、彩笔、画笔等。铅笔用于打草稿和画线条，彩笔用于绘画和书写标题，画笔则用于表现水彩效果等。

③ 颜料：用于调和更丰富的颜色。

④ 尺子：用于画直线和曲线。

⑤ 橡皮：用于擦除错误或不需要的笔迹。

这些工具可以根据个人需要进行选择和调整。

（2）计算机绘制班徽的常用工具。

① Adobe Illustrator：一款专业的图形编辑软件，适用于创建高质量的图形和设计。它具有丰富的工具和功能，可以满足各种设计需求。

② Photoshop：一款流行的图像编辑软件，也可以用来创建班徽。它具有广泛的功能和工具，可以进行各种设计工作。

③ 手绘板：一种数字绘图工具，可以用来绘制班徽的图形和添加文字等元素。手绘板通常需要搭配专业的绘图软件使用。

这些工具都具有各自的特点和优势，可以根据自己的需求和偏好选择合适的工具来绘制班徽。

2. 班徽绘制步骤

（1）确定主题和尺寸：确定班徽的主题，并根据主题和目标来确定班徽的形状和尺寸，这有助于为后续的设计和制作提供方向和指导，如图2-37所示。

（2）设计班徽的图案：根据主题和目标设计班徽的图案，可以包括班级名称、班级口号、班级理念等元素，如图 2-38 所示。

（3）选择班徽的颜色：选择适合主题颜色，并确保这些颜色在视觉上具有吸引力和辨识度，如图 2-39 所示。

图 2-37 确定班徽主题和尺寸　　　图 2-38 设计班徽图案　　　图 2-39 选择班徽颜色

总之，制作班徽需要结合主题，设计合适的形状和尺寸，选择合适的颜色和图案，并使用适当的工具和技术制作电子版和打印版的班徽，以展示班级的形象和特色。

任务赏析

部分学生作品如图 2-40 所示。

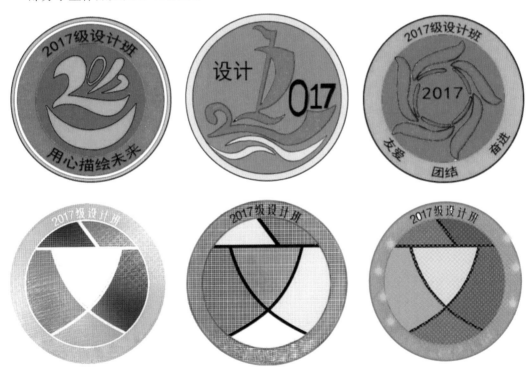

图 2-40 学生作品

 评价考核

一、单选题

关于色相的说法，错误的是（　　　　）。

A. 色相是颜色的基本特征

B. 存在属于同一色相的不同颜色

C. 衡量一个物体的颜色，需要了解物体的色相

D. 在可见光中，不同波长的辐射在视觉上就表现为不同的色相

二、多选题

色彩调和的具体配置方法包括（　　　　）。

A. 形态调整法　　　　B. 支配法　　　　　　C. 面积调整法　　　　D. 隔离法

E. 透叠法

三、判断题

色相是指色别，一般泛指七个单色光的色别。（　　　　）

反思与提升

任务三

绘制垃圾分类手抄报

任务描述

党的二十大报告指出，"大自然是人类赖以生存发展的基本条件。尊重自然、顺应自然、保护自然，是全面建设社会主义现代化国家的内在要求"。全面建设社会主义现代化国家开局起步的关键时期，尊重自然、顺应自然、保护自然，要深入推进环境污染防治，持续深入打好蓝天、碧水、净土保卫战。

如今人民物质生活越来越丰富，随之而来产生了越来越多的生活垃圾。由于垃圾分类没有充分落实，某些垃圾含有害化学物质，有的会导致人们发病率提升。那这些垃圾怎么处理呢？垃圾处理大多是采用填埋的方式，占地多且严重污染环境，实行垃圾分类可以减少垃圾填埋处理，节约土地和设备使用，提高废品利用率。如果通过填埋或者堆放处理垃圾，那么即使远离生活场所对垃圾进行填埋，并且采用了隔离技术，也难以杜绝有害物质渗透，这些有害物质会随着地球的循环而进入生态圈中，污染水源和土地，通过植物或者动物影响到人们的身体健康。如果将垃圾分类，去掉可以回收的、不易降解的物质，那么减少垃圾数量将超过60%。

请同学们运用所学的色彩知识设计以垃圾分类为主题的手抄报，为打好碧水蓝天保卫战做好宣传，贡献自己的一份力量。首先请同学们从自己身边做起，建设美丽校园，美化校园环境，通过宣传，帮助其他同学提升环保意识。

学习目标

1. 进一步树立环保意识，加强劳动意识，自觉践行社会主义核心价值观。
2. 掌握明度对比的典型特征。
3. 能依据明度的对比进行配色。
4. 能利用色彩的明度对比进行简单的设计。
5. 逐步养成自主学习习惯，培养团队协作能力。

课前学习任务单

主　题	内　容	目　的
1.社会实践	参观垃圾转运和填埋的流程，在课上进行分享、分析。观察、比较、总结垃圾分类的必要性	初步了解垃圾分类的流程，为深入主题任务做准备

续表

主　题	内　　　容	目　的
2.素养拓展	（1）利用节假日，探访自己小区的垃圾分类情况，并对观察到的数据进行收集、整理、分享。 （2）观看垃圾对地球环境的危害短片	进一步感知主题，引发深度思考
3.知识预习	（1）观看优秀手抄报的绘制过程。 （2）观看了解色彩搭配知识	赋予学生方法和技能
4.任务练习	（1）观赏《戴金盔的男子》，感受明度调子。 （2）以宣传"垃圾分类"为主题，运用本课所学色彩知识，设计制作手抄报	提前做好准备工作，并进行相应的练习，为高效完成学习任务提供保证

任务实施

1. 画作赏析

请赏析图 3-1 两幅作品，感受明度对比给作品带来的效果。

(a) 荷兰伦勃朗《戴金盔的男子》　　(b) 南宋梁楷《太白行吟图》

图 3-1　明度对比在画作中的应用

（图片来源：网络）

2. 画作解析

《戴金盔的男子》为 17 世纪荷兰著名画家伦勃朗的作品。这幅作品中，表现金盔的笔触浑厚而饱满，富有塑造力，成功地塑造出一位男子的威严。在这幅画里，金盔是描绘重点，而人物被隐在阴影之中，他采用雕塑般的厚涂技法，把金盔的质地描绘得铮铮作响，令人叹为观止。

《太白行吟图》是南宋画家梁楷创作的一幅纸本水墨画，现藏于日本东京国立博物馆。该图描绘了李白的形象，作者梁楷没有画任何背景，只用寥寥数笔画出李白飘飘欲仙、冉冉欲举的形象。该图作者用笔的特点是泼辣简括，突出诗人的性格，在笔墨点染中突显出作者对作品基调和人物性格的把握，这是作者的卓绝才能。梁楷在画诗人身躯时用笔粗放

遒劲，突出李白的狂放；又用轻盈流畅的笔力画诗人的头部，展现诗人昂首嬉笑行吟，傲岸而不骄横。虽然作者逸笔草草，却言简意赅，以简代密，以一当十，毫无雕琢造作之气。

通过对比，我们能够非常明确地感受到，明度对比对绘画作品的影响有多么重要。

3-1
明度推移

一、色彩对比的类型

色彩的对比是指各色彩之间存在的矛盾、对立及差别。任何色彩在构图中都不可能孤立出现，总是处于某些色彩构成的环境之中，色彩之间差异越大，对比效果就越明显；色彩之间差异越小，对比效果就越微弱。对比的最终目的就是寻求和谐统一，学习对比是为了实现和谐，对比只是手段，色彩效果是用对比的方法来增强和减弱的。

在观察色彩效果的特征时，我们可以看到七种不同类型的对比。这些对比差异很大，因此应该分别研究。每一种对比在性质上和艺术价值上，在视觉、表现和象征的效果上都是独一无二的，而总括起来，它们就构成了色彩设计的基本手段。

3-2
色彩对比
类型

色彩对比的七种类型，即色相对比、明暗对比、冷暖对比、补色对比、同时对比、色度对比、面积对比。

前面已经学习了色相对比，下面来学习明暗对比是怎样在画面中营造非同一般的视觉效果的。

二、明度推移

明度推移是指颜色由黑色向白色推进的过程，对于有彩色来说是最亮色到最暗色的推进，如图 3-2 所示。

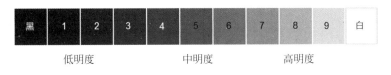

图 3-2 明度推移色标

由于我们看到的大多数光线都是经由物体表面反射后进入眼睛的，而不是直接从光源来的，明度不仅取决于物体照明的强度，而且取决于物体表面的反射系数。光源的照度越高，物体表面的反射系数越大，看上去就越明亮。但是光强与明度并不完全对应，如一个手电筒的亮光，白天显暗，夜晚显亮。可见，光源的强度相同，而引起人们的明暗感觉则是不一样的。色彩三要素：色调（色相）、饱和度（纯度）和明度。其中色调和光波的频率有关，明度和饱和度与光波的幅度有关。人眼看到的任一彩色光都是这三个特性的综合效果。

1. 色调

色调是指不同频率的色的情况，其中频率最低的是红色，最高的是紫色。把红、橙、黄、绿、蓝、紫和处在它们各自之间的红橙、黄橙、黄绿、蓝绿、蓝紫、红紫这 6 种中间色——

共计 12 种色作为色相环。

2. 饱和度

色彩的饱和度是指色彩的鲜艳程度，也称作纯度。饱和度取决于颜色中含色成分和消色成分（灰色）的比例。含色成分越多，饱和度越大；消色成分越多，饱和度越小。

3. 明度

色彩明度又称为色彩的亮度。不同颜色会有明暗的差异，相同颜色也有明暗深浅的变化。在明亮的地方鉴别色的明度是比较容易的，在暗的地方就难以鉴别。

三、色彩推移

色彩推移是将色彩按照一定规律有秩序地排列、组合的一种作品形式。种类有色相推移、明度推移、纯度推移、互补推移、综合推移等。其特点是具有强烈的明亮感和闪光感，富有浓厚的现代感和装饰性，甚至还有幻觉空间感。

1. 色相推移

将色彩按色相环的顺序，由冷到暖或由暖到冷进行排列、组合的一种渐变形式。为了使画面丰富多彩、变化有序，色彩可选用普通色相环，也可选用含白色或浅灰的色相环，或选用含中灰、深灰、黑色的色相环。

2. 明度推移

将色彩按明度等差级系列的顺序，由浅到深或由深到浅进行排列、组合的一种渐变形式。一般都选用单色系列组合，也可选用两种色彩的明度系列，但不宜择用太多，否则易乱易花，效果适得其反。

3. 纯度推移

将色彩按纯度等差级数系列的顺序由鲜到灰或由灰到鲜进行排列、组合的一种渐变形式。

4. 互补推移

互补推移是处于色相环通过圆心 180° 两端位置上一对色的纯度组合推移形式。

5. 综合推移

将色彩的色相、明度、纯度推移进行综合排列、组合的渐变形式，由于色彩三要素的同时加入，其效果当然要比单项推移复杂、丰富得多。色彩的明度变化往往会影响到纯度，如红色加入黑色后明度降低了，同时纯度也降低了；红色如果加白色则明度提高了，纯度却降低了。

明度推移色标有助于我们学习理解明度的变化，是研究配色、练习调色的重要工具。通过制作明度推移色标，我们可以学习从一个颜色向深或向浅的发展中了解单一色相的表现范围；从色阶的深浅变化中理解渐变的节奏关系，按照一定规律有秩序地排列、组合的一种作品形式。

练一练：

（1）用水粉颜料，分别制作无彩色明度推移色标、有彩色明度推移色标各一张。

要求：色阶要有 10 个层次左右，变化要有均匀等差或等比关系。

（2）根据有彩色明度推移色标，设计制作一张抽象平面设计作品。

要求：构图尽量单纯，尤其是第一张无彩色系的明度渐变构成，可用简单的重复性构图，易出效果，效果如图 3-3 所示。

图 3-3　有彩色明度推移

四、明度对比

1. 明度对比的概念

明度对比是色彩明暗程度的对比，也称色彩的黑白度对比。

在心理学中，明度对比亦称明暗对比、亮度对比。物体表面的明度受到其不同背景明度的影响，使人们产生不同的主观明度感受。例如，从同一张灰色的纸上剪下两个小正方形，分别放在白色和黑色的背景纸上，人们会感觉放在白色背景纸上的小正方形的明度变暗了，而放在黑色背景纸上的则变亮了，同时在小正方形与背景相叠的边界附近，明度对比特别明显。明度对比是因为明度差别而形成的色彩对比，是将不同明度的两个以上的色彩放在一起所呈现的结果。在色彩中，明度对比占有重要的位置，因为人们对色彩的认识度主要取决于色彩与周围环境色彩的明度关系，明度是色彩的"骨骼"，是色彩对比的基础，因而色彩的层次、光感、体感、空间关系主要是通过色彩的明度来实现的。

明度对比的强弱取决于色彩之间明度差别的大小。明度差别越大，对比就越强，明度差别越小，对比就越弱。以黑白灰 9 级明度等级为基本标准，可将明度差别强弱划分如下。

（1）短调对比（弱对比）：明度差别在 3 级以内。

（2）中调对比（中对比）：明度差别在 3~5 级。

（3）长调对比（强对比）：明度差别在 5 级以上。

配色中占色彩明度色标 70% 以上的部分，决定了整幅色彩搭配的基调。如高调色占 70% 以上，决定了这幅配色基调为高调色基调。明度差别决定了明度对比的强弱。3 种明度色标与 3 种明度差别组合在一起，会形成 9 种明度差别的组合。

高调色基调：高明度色占画面 70% 以上，使人联想晴空、清晨、溪流、朝霞、鲜花等。明亮的色调，给人以轻快、柔软、明朗、娇媚、高雅、纯洁的感觉。

2. 明度的对比类型

根据孟塞尔色立体理论，把明度由黑到白的等差分成九个色阶，叫作"明调九度"。无论黑白还是彩色都具有明度的属性，都具有高调、中调、低调。所谓高调、中调、低调其实就是明度基调，如图3-4所示。

黑	1	2	3	4	5	6	7	8	9	白
	低调			中调			高调			

图 3-4　明度基调

明度九调就是在高调、中调、低调的基础上，每一种调性又分长、中、短对比形成九调，而这九种调子中，对比强弱程度各有不同，也变化出多种画面效果，为我们的创作提供了更多的风格特征。在无彩色系中，明度最高的是白色，明度最低的是黑色，处在中间明度的是各种深浅不同的灰色。在彩色系里，各种彩色也具有不同的明度性质。彩色与不同明暗程度的黑、白、灰相混合，可以得到许多不同明度的色彩。如图3-5所示的两幅图中可以看出不同基调形成的明度对比，对视觉的影响力是最大的。

(a) 荷兰伦勃朗《夜巡》　　　　　(b) 法国莫奈《海滨公园打伞的女子》

图 3-5　明度对比基调

（图片来源：网络）

明度对比的强弱取决于色彩的明度差别跨度的大小。按色彩明度值组合可以将明度对比分为明度弱对比、明度中对比、明度强对比三大类。后面学习的明度对比调子中，第一个字代表画面中的主要明度调子，面积最大。从黑到白建立一个明度色标，每一个等级为一个明度，根据这个明度色标可以划分明度基调，即高明度基调、中明度基调与低明度基调。

（1）明度弱对比，是指明度相差3个明度值以内的对比，由于这种对比关系在明度轴上距离比较近，所以又叫"短调"。短调对比包括高短调、中短调、低短调。

① 高短调，大面积明度值8，小面积明度值7和9，属于高调弱对比（图3-6），其配色效果形象分辨力差，有优雅、柔和、高贵、软弱等特点，有女性色彩的感觉，如图3-7和图3-8所示。

明度色标

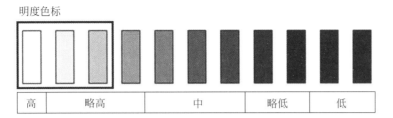

高	略高	中	略低	低

图 3-6 高短调图标

图 3-7 高短调画面效果　　　　　　　　　　图 3-8 高短调配色效果

② 中短调，大面积明度值 4，小面积明度值 5 和 6，属于中调弱对比（图 3-9）。明度弱对比画面的主色面为低调色，剩余 30% 的非主色面根据长、中、短各调的关系进行调整。具有朦胧、含蓄、模糊、沉稳的感觉，易见度不高，稍显呆板，如图 3-10 和图 3-11 所示。

明度色标

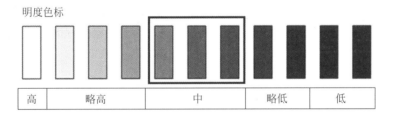

高	略高	中	略低	低

图 3-9 中短调图标

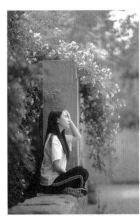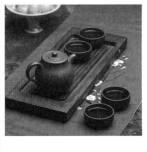

图 3-10 中短调画面效果　　　　　　　　图 3-11 中短调配色效果
（图片来源：网络）

③ 低短调，大面积明度值 2，小面积明度值 3 和 1，属于低调弱对比（图 3-12），具有厚重、低沉、有分量、有深度的感觉，但因清晰度差，有沉闷、透不过气的感觉，如图 3-13 和图 3-14 所示。低短调一般用来体现画面的压抑、悲痛、忧郁等特质，在影视作品中体现离别、感怀、变故等的情节。如图 3-15 所示的《瞿秋白在狱中》，靳尚谊介绍："这件作品表现了瞿秋白在狱中的沉思状态。"没有顶天立地的形象表现，作品描绘了静坐于狱中的瞿秋白，以匠心的构图安排、细腻的表情刻画和微妙的光影处理，衬托出革命者就义前平静中的刚毅，体现出主题人物精神世界的深度。

图 3-12　低短调图标

图 3-13　低短调画面效果
（图片来源：网络）

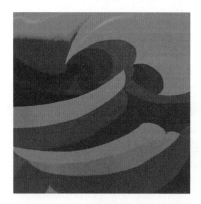

图 3-14　低短调配色效果　　　　图 3-15　靳尚谊《瞿秋白在狱中》（低短调画面效果）

（2）明度中对比，是指明度相差 3 个明度值以外，6 个明度值以内的对比，由于这种对比关系在明度轴上距离相对适中，所以又叫"中调"。中调对比包括高中调、中中调、低中调。

① 高中调，大面积明度值 8，小面积明度值 5 和 9，是以高调色为主的中强度对比

（图 3-16），具有明快、活泼、开朗、优雅的特点，如图 3-17 和图 3-18 所示。大面积的暖色配上小面积的中性色，加上明度、纯度的变化，显轻柔。高中调是大面积的暖色配上小面积的冷色加上明度、纯度的变化的色彩搭配。中强度的画面在情绪上给人希望、生机和奋发向上的感觉。

图 3-16 高中调图标

图 3-17 高中调画面效果
（图片来源：网络）

图 3-18 高中调配色效果

② 中中调，大面积明度值 4，小面积明度值 5 和 8；或者大面积明度值 4，小面积明度值 5 和 2；是以中调色为主的中强度对比，属于不强也不弱的中调中对比（图 3-19），具有丰实、饱满、庄重、含蓄等特点，如图 3-20 和图 3-21 所示。色彩纯度对比是决定色调感觉华丽、高雅、古朴、粗俗、含蓄与否的关键。其对比强弱程度取决于色彩在纯度等差色标上的距离，距离越长对比越强，反之则对比越弱。

图 3-19 中中调图标

图 3-20　中中调画面效果　　　　　　　　图 3-21　中中调配色效果
（图片来源：网络）

③ 低中调，大面积明度值 2，小面积明度值 5 和 1，是以低调色为主的中强度对比（图 3-22），具有朴素、平稳、厚重、沉着、有力度的特点，如图 3-23 和图 3-24 所示。低中调是大面积的冷色，配上小面积的中性色加上明度、纯度变化的色彩。

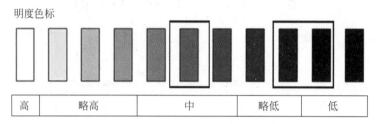

图 3-22　低中调图标

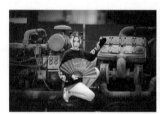

图 3-23　低中调画面效果　　　　　　　　图 3-24　低中调配色效果
（图片来源：网络）

（3）明度强对比，是指明度相差 5 个明度值以外的对比，由于这种对比关系在明度轴上距离比较远，所以又叫"长调"。长调对比包括高长调、中长调、低长调、最长调。

① 高长调，大面积明度值 8，小面积明度值 9 和 1，是以高调色为主的明度强对比（图 3-25），高长调的画面整体偏亮，但又不缺阴影和灰度，此对比反差较大，形象轮廓高度清晰，具有积极、明快、活泼、刺激、坚定的感觉，如图 3-26 和图 3-27 所示。

② 中长调，大面积明度值 4，小面积明度值 5 和 9 或 5 和 1，是以中调色为主的明度强对比（图 3-28），具有能引起我们共同的审美愉悦的、最为敏感的形式要素。色彩是最有表现力的要素之一，因为它的性质直接影响人们的感情。此对比具有明确、稳健、坚实、直率的特点，如图 3-29 和图 3-30 所示。由于其色调具有中性平和的基本特质，在都市题材的电视剧中经常可以看到相似的色调，用以体现工业化的快节奏和时代的微妙改变。

明度色标

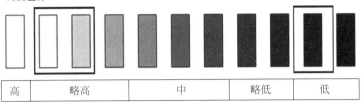

高	略高	中	略低	低

图 3-25 高长调图标

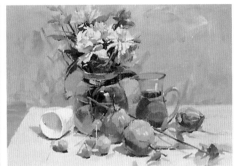

图 3-26 高长调画面效果
（图片来源：网络）

图 3-27 高长调配色效果

明度色标

(a)

明度色标

(b)

图 3-28 中长调图标

图 3-29 中长调画面效果
（图片来源：网络）

图 3-30 中长调配色效果

③ 低长调，大面积明度值 2，小面积明度值 1 和 9，属于明度低调强对比（图 3-31），其效果与高长调相似，具有对比强烈、刺激的感觉，但又带有苦闷、压抑的消极情绪，如图 3-32 和图 3-33 所示。既可以表现沉稳、厚重，有油画一样的风格，同时又烘托出画面周围沉闷、不透气、压抑的压迫感。我们在重大题材的美术作品中可以发现相关的色调体现，其带给观众以直观的震撼和思考。

明度色标

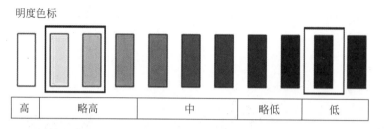

| 高 | 略高 | 中 | 略低 | 低 |

图 3-31　低长调图标

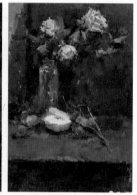

图 3-32　低长调画面效果
（图片来源：网络）

图 3-33　低长调配色效果

④ 最长调，大面积明度值 1，小面积明度值 9，或者大面积明度值 9，小面积明度值 1，或者各占一半。属于明度最强对比（图 3-34），其效果具有强烈、刺激、尖利、暴露的特点，如图 3-35 和图 3-36 所示。此对比视觉效果较强烈，若处理不当，会产生生硬、过分刺激、动荡不安的感觉。黑白两色组成，对比最为强烈。最长调具有强烈、刺激、醒目等效果，用很少的调性表现出丰富的画面层次，以高调为主，亮度范围窄，几乎没有中间调和阴影。这种对比运用恰当，则效果突出、强烈；运用不当，则会产生空洞、炫目、生硬、简单化的感觉。

　　在组织画面时，要注意两色之间的面积搭配，使其既效果强烈又能被人接受。

明度色标

| 高 | 略高 | 中 | 略低 | 低 |

图 3-34　最长调图标

图 3-35　最长调画面效果

（图片来源：网络）

图 3-36　最长调配色效果

（图片来源：网络）

　　一般来说，高调愉快、活泼、柔软、弱、辉煌、轻；低调朴素、丰富、迟钝、重、雄大、有寂寞感。明度对比较强时光感强，形象的清晰程度高、锐利，不容易出现误差。明度对比弱、不明朗、模糊不清，则显得梦幻、柔和寂静、柔软含混、单薄、晦暗、形象不易看清，效果不好。明度对比太强时，如最长调，会产生生硬、空间、炫目、简单化等感觉。

五、明度对比的应用

　　对装饰色彩的应用来说，明度对比是决定配色的光感、明快感、清晰感，以及心理作用的关键。历来的图案配色都重视黑、白、灰的训练。因此在配色中，既要重视非彩色的明度对比的研究，更要重视有彩色之间的明度对比，注意检查色的明度对比及其效果，这是应掌握的方法。明度对比是色彩明暗程度的对比，也称色彩的黑白度对比。

　　在心理学中，明度对比又称明暗对比、亮度对比。物体表面的明度受到其不同背景明度的影响，使人们产生不同的主观明度感受。

　　1. 明度对比的现实应用

　　高长调可以由黑、白、灰三色构成，有强的、丰富的效果。中短调具有如梦境中的薄暮感，显得含蓄、模糊而平板。低长调较强烈，有爆发性，具有苦恼和苦闷感。低短调则灰暗、低沉，具有死一般的忧郁感。

　　《江山如此多娇》是中国当代画家傅抱石和关山月于 1959 年合作创作的巨幅设色山水画，现收藏于北京人民大会堂。该画以《沁园春·雪》词义为题材，描绘的是云开雪霁、旭日东升时，莽莽神州大地"红装素裹，分外妖娆"的美丽图景，画中高山大岭，白雪皑皑，万里长城，逶迤起伏，莽莽黄河，奔流不息，气象万千。画作中长城、黄河等形象都极富象征意义，整个画面看上去十分壮丽雄阔，表现出了新中国的勃勃生机，具有强烈感人的艺术魅力，如图 3-37 所示。

　　2. 掌握多种明度对比基调对设计的作用

　　（1）突出重点。

　　恰当的对比可以很好地制造出焦点（画面主体），在版式编排中，有效利用视觉差异，通过构成要素之间的对比，把读者的注意力吸引到画面的主体部分上来，提高版面的注目

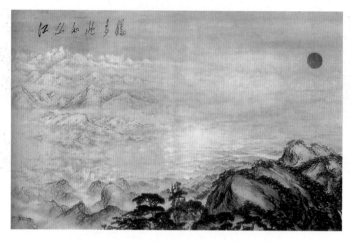

图 3-37　傅抱石，关山月《江山如此多娇》

效果，是版式设计的重中之重。

（2）丰富画面层次。

对比是版面建立有组织的层次结构最有效的方法。强烈的对比可以形成视觉落差，建立良好的信息层次，增强版面的节奏和明快感。

明度和明度对比是色彩构成最重要的因素。如果只有色相和纯度的差别而没有明度的差别，不同的色彩就会处在同一个平面上模糊一片，图形或形象的轮廓形状就会难以分辨和识别。明度对比是拉开色彩层次、提高色彩亮度和增加色彩稳定感的重要因素。明度也是色彩的基本属性，是任何色彩都离不开的要素。明度对比在色彩构成中起到了非常重要的作用，不仅能把握整个画面的素描关系，也能营造出各种情感效果，烘托设计作品的主题。但是，在实际的设计过程中，这些对比手法并不是单一使用的，很多情况下，我们在一幅成功的绘画作品中可以看到明度对比与色相、纯度结合考虑，这就需要同学们在学习的过程中多观察、多思考、多训练。

练一练：

（1）归纳总结明度九调（最长调除外）的对比组合特点。

	高　　调		中　　调		低　　调	
强对比 （长调）	高长调	特点	中长调	特点	低长调	特点
中对比 （中调）	高中调	特点	中中调	特点	低中调	特点
弱对比 （短调）	高短调	特点	中短调	特点	低短调	特点
最长调 （1：10/10：1）	特点					

（2）根据明度对比的特征绘制明度九调九宫格。

要求：构图尽量单纯，可用简单的重复性构图，易出效果，效果如图3-38所示。

(a) 高短调	(b) 中短调	(c) 低短调
(d) 高中调	(e) 中中调	(f) 低中调
(g) 高长调	(h) 中长调	(i) 低长调

图 3-38　明度九调

任务实施

1. 手抄报设计要求

（1）主题突出，能传达主题思想。

（2）画面构图和谐饱满，图片和文字搭配合理。

（3）填色要结合所学色彩知识。

2. 手抄报绘制步骤

1）了解知识，确定主题

（1）了解垃圾分类的意义。

再生资源的利用：人们将自己不用的资源当成垃圾抛弃，这种废弃资源的方式对于整个生态系统的损害是不可以估计的。在垃圾处理之前，通过垃圾分类回收，就可以变废为宝，如回收纸张能够保护森林，减少森林资源的浪费；回收果皮蔬菜等生物垃圾，就可以作为绿色肥料，让土地能够更加肥沃。

提高全民价值观念：垃圾分类是处理垃圾公害的最佳解决方法和最佳的出路。进行垃圾分类已经成为一个国家发展的必然路径。垃圾分类能够使得民众学会节约资源、利用资源，养成良好的生活习惯，提高个人的素质素养。一个人如果关注环境保护问题，通常也会养成良好的垃圾分类习惯，在生活中注意资源的珍贵性，养成节约资源的习惯。

（2）了解垃圾分类的定义、种类。

垃圾分类是按一定规定或标准将垃圾分类储存、投放和搬运，从而转变成公共资源的一系列活动的总称。垃圾分类的目的是减少垃圾处理量和处理设备的使用，提高其资源价值和经济价值，具有社会、经济、生态等方面的效益。

目前垃圾主要分为以下四类。

① 可回收垃圾：即再生资源，如报纸、包装纸、图书、酱油瓶、饮料瓶、易拉罐、玻璃瓶、牛奶盒、奶茶杯、衣服等（图3-39）。

② 厨余垃圾（湿垃圾、易腐烂的垃圾）：如剩菜剩饭、过期食品、鸡爪等小骨头、瓜皮、果核、花卉植物等（图3-40）。

③ 其他垃圾（干垃圾）：除有害垃圾，可回收垃圾和厨余垃圾外的垃圾，如外卖盒、卫生纸、湿纸巾、花盆陶瓷、烟蒂等（图3-41）。

④ 有害垃圾：对人体有害，含有有机物质和重金属的垃圾，如灯管、锂电池、杀虫剂、指甲油、油漆桶、药等。

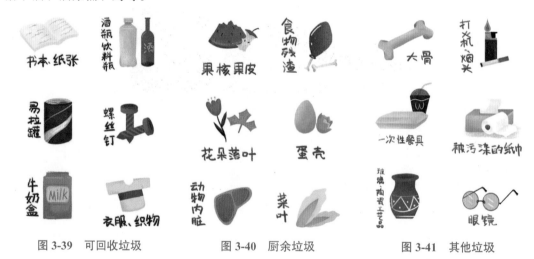

图3-39　可回收垃圾　　　　图3-40　厨余垃圾　　　　图3-41　其他垃圾

2）确定主题，设计版面

手抄报的主要组成部分：①主标题，即手抄报的名称，如《小主人报》《国庆专刊》等。②报头，紧跟主标题的一幅画，与主标题有机地组合在一起。③文章，手抄报的主要部分。④标题，指每篇文章的题目。⑤尾花（或插花），一般用在文章的结尾处或中间。⑥花边装饰，用在文章与文章之间的分割空白处。⑦底纹装饰，用于装饰文章或题目。

排版方式：①空出四边，可以用铅笔轻轻画好线。②安排好主标题的位置，可以用几个方框表示。③安排各篇文章的位置，可用较大的框表示，并在框里用铅笔轻轻画好线条，可以横画也可以竖画。④用小方格画出文章标题的位置。⑤用小方框表示尾花（插花）的位置。⑥对标题加以装饰。

3）动手办报，展示作品

（1）欣赏各类不同的排版风格，然后进行排版。

（2）誊写、美化、修改制作完成的手抄报底稿。

注意：字体要工整、美观，不写错别字；如果是两人以上一起抄写，那么要注意字体统一；字的头尾要整齐。

① 标题的书写：标题要醒目，用美术字体书写。

② 标题的装饰：可以直接在标题上装饰也可以在标题旁边加以装饰。

③ 报头绘制：要醒目而不刺眼。注意色调统一，不要一幅画面用过多的颜色，也不要过飘，要压住视觉。

④ 尾花绘制：要小巧精致，起点缀作用，不能抢眼。

⑤ 底纹的装饰：可以收集参考漂亮华丽的线纹花边，精致而不幼稚。

注意：

- 可以在排版时做好装饰，也可以在写好字后做装饰；版块可以不划分过多，只要有题目，内容看起来整齐、漂亮就行了。版块过多会产生杂乱感。如果想划分版块，建议不要过多划分成圆，或不便于写字搭配的形状，可以用简单的线描来体现各个版块。

- 可用一种淡色刷底，也可用淡色勾画景物。可用炭笔或颜色重的素描笔，而用铅笔勾画独具特色，具有简约美和朦胧的效果。

⑥ 手抄报里的手应该涂的颜色，可以根据个人的喜好和设计来选择。

一般来说，手抄报的底色可以是淡雅的颜色，如薄荷绿和浅灰蓝渐变，这样可以保持整体的清新感和柔和感。然后，可以选择一些淡雅的颜色如淡紫和淡黄色做混色，这样可以增加色彩的丰富性和对比性。

如果想让手抄报更加突出，可以选择一些鲜艳的颜色如淡黄色和浅灰蓝做混色，这样可以使颜色更加鲜明。如果想要更有个性化或更有趣的设计，可以选择一些搭配起来色调比较突出的颜色，如淡紫色和粉色，这样可以使颜色更加丰富多彩。

总之，手抄报的设计应该根据个人的喜好和目的来选择合适的颜色搭配，以达到最佳的视觉效果（图 3-42）。

图 3-42　垃圾分类海报

（图片来源：网络）

任务赏析

学生作品如图 3-43 所示。

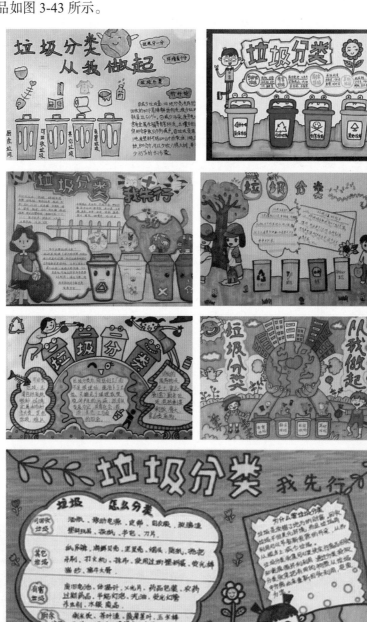

图 3-43　学生作品

评价考核

一、单选题

1. 在实际的色彩写生中，色彩的条件因素包括（　　　）。
 A. 光源色、固有色、环境色　　　　B. 同类色、类似色
 C. 对比色、渐变色　　　　　　　　D. 三原色、互补色

2. 色彩纯度低的静物的特点，表述正确的是（　　　）。
 A. 色彩淡雅、倾向性弱　　　　　　B. 色彩强烈、暖色为主
 C. 色彩跳跃、绚丽　　　　　　　　D. 专门以冷色为主的色调

3. 照射在物体表面的光线色彩是（　　　）。
 A. 光源色　　　　B. 固有色　　　　C. 近似色　　　　D. 环境色

4. 以蓝色为代表的冷色系，具有（　　　）的特点。
 A. 凝固、推远　　B. 扩散、膨胀　　C. 辉煌、灿烂　　D. 暗淡、忧郁

二、简答题

简述色彩的纯度的含义，以及在绘制手抄报中如何运用色彩纯度达到绘制效果。

反思与提升

任务四

插画设计

任务描述

2023年10月26日，神舟十七号飞船发射成功，推动了中国航天事业进一步发展，加速了人类探索太空的进程。正值中国载人航天飞行成功20年的时间节点，在这个重要时刻，学校要举办"共筑航天梦"主题画展，通过绘画的形式，让同学们了解航天知识，弘扬航天精神，同时激发青少年对航天事业的兴趣和热爱。

在活动中，大家可以根据所学色彩知识，使用绘画工具和材料，创作出自己的航天主题作品。作品可以是关于航天历史、航天科技、航天任务、太空探索等各种主题的，也可以结合自己的想象和创意，创作出独特的太空景象和未来设想。

学习目标

1. 增强学生对航天文化的了解，激发学生的创新精神和创造性思维。
2. 通过学习了解色彩纯度推移的方法。
3. 能够阐述纯度对比的概念及类型。
4. 通过学习掌握纯度对比的三个基调，能够区分不同基调所对应的画面效果。
5. 能够将色彩的纯度对比应用到插画中，进行简单的插画绘制。

课前学习任务单

主　题	内　容	目　的
1. 社会实践	通过网络平台搜集航天相关资料。参观所在城市的航天博物馆，实地观察我国航天历程中的代表性物品的色彩纯度特点，通过绘画、拍照等形式进行记录	（1）了解航天的基础知识。（2）沉浸式体验航天科技魅力，拓展知识面，同时通过归纳总结代表性物品特点，为课上绘制插画做准备
2. 素养拓展	观看视频《中国航天发展史》，了解我国航天事业发展历程，体会航天精神	通过感受航天精神，激发探索未知、勇于创新的热情
3. 知识预习	（1）观看色彩纯度微课视频。（2）观看微课视频《插画配色规律》，初步了解常用的插画配色方法，进行文字记录	（1）复习色彩纯度知识，为学习纯度对比做好基础。（2）欣赏常用配色方案，学习配色方法，为插画绘制任务做准备

续表

主　题	内　容	目　的
4.任务练习	搜集5张自己喜欢的手绘插画，分析这些插画中色彩纯度的特点，总结规律，并上传至云班课平台	通过分析他人作品配色方案，激发学习兴趣，培养归纳总结能力

任务实施

1. 画作赏析

不同色彩纯度的有效组合可以增强色彩的视觉冲击力，使画面更加引人注目。同时可以丰富色彩的层次感，通过不同纯度颜色的叠加，产生空间感，使画面更加生动、有趣；也可以营造出不同的氛围，使设计更加符合主题和情感表达。

请欣赏如图4-1所示的两幅画作，试着从画面纯度对比进行分析，说一说这两幅画作带给我们的视觉感受有什么不同？作者通过画作表达了什么样的情感？并通过网络查询，在了解该作者绘画风格的基础上，尝试分析其作品的用色特征。

(a) 墨西哥弗里达·卡罗
《与猴子的自画像》
(b) 贾又福《牧归图》

图4-1　纯度对比在画作中的应用
（图片来源：网络）

2. 画作解析

弗里达·卡罗是墨西哥的一位杰出画家，与毕加索、达利、凡·高并肩而立，被视为墨石哥国宝级人物。弗里达深受墨西哥文化的影响，她的画作中经常使用明亮的热带色彩，并采用了写实主义和象征主义的风格。在《与猴子的自画像》这幅作品中，她典型的自画像特点得到了充分体现：色彩强烈、明亮，人物身上的衣饰及画面背景充满了墨西哥文化氛围。猴子在墨西哥神话中通常被视为欲望的象征，但在弗里达的眼中，猴子是温柔而具有灵性的动物。画面的中心是弗里达的自画像，画中人嘴唇丰满，眉毛如鸥鸟的羽毛，目光犀利，仿佛能透视。

《牧归图》是中国著名画家贾又福的杰作，以其精湛的水墨画技艺和独特的艺术风格，

广受赞誉。这幅作品以其富有创意的构思，独特的表现手法和深刻的内涵，让人们在欣赏的同时，也能感受到作者对艺术的热爱和对生活的深刻理解。

贾又福的作品常常以奇妙的构思和新颖的语言展现出深邃的意境。在《牧归图》中，他运用精纯的水墨技巧，将画面中的山川、树木、云彩等元素描绘得栩栩如生，让人仿佛置身一个神秘而又宁静的世界。同时，他巧妙地运用了水平线平行并置的结构，将画面分割成不同的部分，形成了强烈的视觉冲击力，让人们感受到画面的宁静和压抑感。

在色彩的运用上，贾又福也独具匠心。他通过黑、白、灰的对比，将画面中的不同元素区分开来，形成了鲜明的层次感和立体感。同时，这些色彩的运用也深刻地表现了画面的主题和情感，带来了神秘的感觉，让人们深深地被吸引。

通过对比我们发现，无论是中国传统名画，还是西方绘画，画面中都会呈现色彩的对比关系。无彩色的宁静与深厚，衬托出高纯度颜色的活泼与醒目，使得画面的主题元素更加鲜明，为画作赋予了色彩的美感。当然，无论是无彩色还是高纯度颜色的应用，抑或是中纯度和低纯度色彩的调和，都需要控制在一定的范围内，只要将灰色成分控制在适度范围之内，就能展现色彩的美感。与纯度对比相比，明度对比和色相对比都会显得过于单纯，只有加入纯度对比，才能使色彩变得更加细腻、微妙和复杂，更需要在细微之处见精神。

知 识 点

一、色彩纯度在日常生活中的应用

色彩在我们的日常生活中无处不在，在我们的身边扮演着重要的角色，从日常服饰的色彩搭配，到室内设计的色彩风格选择，无不显示了色彩在我们生活中的重要性。它不仅使我们的生活变得丰富多彩，还以独特的方式影响着我们的情感和思维。

在色彩的三大要素中，色相是色彩最基本、最重要的特征，也就是我们平常所说的各种颜色的名称。例如，我们看到的黑色汽车、蓝色桌子、红色粉笔等，这些颜色就是色相。

色相定义了色彩的外观，是我们用来区分不同颜色的标准；而明度则是通过调整颜色的明暗程度，塑造出不同的色彩性格；纯度则通过颜色的鲜艳程度，赋予色彩更丰富的内涵，使色彩更具有层次感，并让色彩能够表达出更丰富的情感。色彩的纯度越高，颜色会显得越鲜艳，给人留下强烈且充满活力的印象。这种高纯度的色彩能够迅速吸引人们的注意力，使画面更加醒目。相对而言，当色彩的纯度降低时，颜色会显得更加苍白，形成成熟、稳重的印象，给人以安静、内敛的感觉。

在时尚领域，色彩纯度的高低对于服装品位和风格起着至关重要的影响。高纯度的色彩，如红色、蓝色和黄色等，能够营造出活泼、热烈的氛围，给人以充满活力和自信的感觉。这些鲜艳的颜色能够迅速吸引人们的注意力，使穿着者成为焦点。相反，低纯度的色彩，如灰色、米色、卡其色等，更适合打造低调、优雅的风格。这些颜色不会过于显眼，但能够展现出一种内敛的美感，散发出成熟、稳重的魅力。

在广告制作中，色彩纯度的高低不同可以用来突出广告的主题和重点，吸引消费者的注意力，并让他们更容易记住广告的内容。高纯度的色彩可以营造出欢乐、喜庆的氛围，

激发人们的兴奋、热烈的感觉（图4-2），而低纯度的色彩则更适合表达平静、内敛的情感，让人们感到平静、放松。通过合理运用色彩纯度，广告能够更好地传递情感和氛围，吸引消费者的关注，并提高广告的记忆效果。

图 4-2 高纯度广告图片

大家有没有发现一个有意思的现象？在我们的日常生活中，很少有物体直接使用三原色来作为其颜色。尽管我们随处可见一些鲜艳的色彩，但这些颜色大多数都降低了纯度。这样做是为了避免高纯度颜色对视觉产生过大的冲击和干扰，提高颜色的柔和度，使其更加适合我们的视觉系统。同时，略带灰色的颜色也使我们的视觉感到更加舒适、和谐和安定。这种颜色处理方式不仅使我们的视觉体验更加愉悦，还广泛应用于各种设计领域，包括平面设计、室内设计、服装设计等。

二、纯度推移

我们知道，在色相环中，红色、黄色和蓝色三原色的纯度值最高。接下来是三间色，它们是由三原色中的任意两种颜色以同等比例混合而成的新颜色，例如蓝色和黄色混合形成绿色，黄色和红色混合形成橙色，蓝色和红色混合形成紫色。因此，三间色的纯度略低于三原色。混合的颜色种类越多，颜色就越接近灰色，纯度值也就越低。在绘画颜料中，蓝绿色是纯度最低的色彩之一。

高纯度的颜色通常具有鲜明的特点和非凡的吸引力。例如，当一个鲜艳的红色物体和一个柔和的粉色物体放在一起时，人们的目光往往会不自觉地被红色物体吸引，它的鲜艳和生动就如同一个美丽的音符在视觉上跳跃。这就是高纯度色彩的魅力所在，它能够迅速抓住我们的注意力，使色彩的情感表达更加鲜明。

然而，高纯度颜色也并非没有缺点。长时间注视高纯度色彩可能会引发视觉疲劳，让人感到不适。此外，高纯度色彩的强烈视觉冲击力可能会使人在短时间内产生审美疲劳，无法持久注视。因此，在使用高纯度颜色时，我们需要谨慎权衡其优缺点，不仅要考虑色彩的视觉效果，还要照顾到观众的视觉感受。

在选择使用高纯度颜色时，我们可以考虑采用一些策略来平衡这些因素。例如，可以将高纯度色彩与其他更柔和的色彩搭配使用，以减轻视觉疲劳。或者，可以在绘制中使用高纯度颜色作为点缀，而不是主体，这样可以在保持视觉吸引力的同时，避免过度刺激观众的视觉系统。

总的来说，高纯度颜色是一种强大的工具，它可以用来增强画面的视觉效果和情感表达。然而，我们也需要谨慎使用，避免其可能带来的负面影响。通过仔细考虑和合理使用高纯度颜色，我们可以创造出既吸引人又富有深度的画面作品（图4-3）。

图4-3 高纯度色彩插画

低纯度的色彩，如淡雅的粉红色、柔和的米色、深邃的深蓝色等，往往给人内敛、温婉、沉稳的感觉。它们的魅力在于，虽然在一瞬间可能不会引起过多的注意，但当你持久地注视它们时，却能渐渐感受到其深厚的内涵和独特的韵味。然而，也正因为这种含蓄的性质，低纯度的色彩可能会显得平淡无奇，甚至让人觉得乏味。长时间观看，人们可能会感到一种视觉疲劳，甚至厌倦。

为了平衡这种潜在的乏味感，我们可以尝试将低纯度的色彩与其他更为鲜艳的色彩进行调和与搭配。例如，我们可以选择一种鲜艳的纯色，如鲜艳的红色、明亮的黄色或生机勃勃的绿色，然后将其与一种相对沉稳的低纯度色彩进行搭配。这样，既保证了整体色彩的和谐统一，又通过纯度对比，为整个视觉效果增添了丰富的层次感和引人入胜的吸引力。

更为重要的是，通过色彩纯度的对比和调和，我们可以创造出一种既舒适又明艳的色彩效果。这种效果既能满足人们对于美的追求，又能在一定程度上减轻视觉疲劳，使人们在享受色彩带来的愉悦的同时，也能感受到色彩所传达的情感和意义。那我们该如何得到这种效果的颜色呢？

降低色彩纯度的方法有两种：一是将纯色中混入无彩色黑、白、灰；二是在纯色中混入该色的补色。这些方法可以改变颜色带给人的感受，得到一种或柔和或灰暗的颜色。通过调整色彩的明度和暗度，可以创造出更加丰富、细腻的色彩效果。

4-1
纯度推移

利用纯色加入其他颜色后纯度会发生变化的特性，来做一个12级的颜色纯度推移色标。纯度推移是指通过在纯色中添加其他颜色，使得该颜色由纯色慢慢向无彩色黑、白、灰渐变的过程。在进行纯度推移的时候可以从以下两种类型入手，分别是单一颜色的纯度推移和两种颜色的纯度推移。

（1）单一颜色的纯度推移就是只针对某一种纯色进行纯度推移。我们可以任意选择一个颜色放在色标的一端，标记为11°。之后用黑色加白色调出灰色，放在色标的另一端，标记为0°。我们从靠近纯色也就是10°的地方开始进行推移，将灰色逐渐调入选定的颜色中，进行颜色调和。越靠近纯色的位置添加的灰色量越少，向左逐渐加大调和时的灰色

用量，直至过渡成为完全的灰色。需要注意的是，每次调和时添加灰色的量要相同，这样才能构成过渡均匀的 10 个渐变色块。这样就形成了一个由纯色到灰色的纯度推移色标，纯色和灰色在色标的两端，如图 4-4 所示。

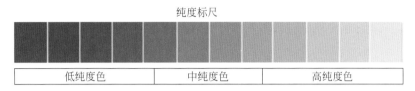

图 4-4　黄色纯度推移色标

（2）两种颜色的纯度推移需要挑选两种颜色作为推移颜色，这两种颜色最好是互补色。选择一个颜色（如黄色）放在色标一端，标记为 13°，选择另一个颜色（如紫色）放在色标另一端，纯度值同样为 13°。我们将这两种颜色进行调和，形成一种低纯度的灰色。从两端到中间部分，依次增加灰色的调和量。此时两个纯色在色标的两端，而这个灰色处于色标的中间，这样就形成了一个两色混合的纯度推移色标，如图 4-5 所示。

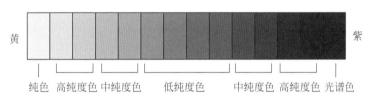

图 4-5　两色混合纯度推移色标

纯度推移色标有助于我们学习理解纯度的变化，更直观感受到同一颜色在不同纯度时的区别，是我们接下来研究配色方法、练习调色的重要工具。通过制作纯度推移色标，我们可以体会从鲜艳到灰暗的变化过程；从颜色的纯度变化中理解渐变的节奏关系；从纯度推移的过程中体会并掌握色彩的调和手法，感受与纯色不同的低纯度颜色的魅力。

练一练：

（1）制作纯度推移色标。

用水粉颜料，分别制作单一色相纯度推移色标、两色混合纯度推移色标各一张。

要求：色阶数量在 10 个层次左右，单一色相纯度推移色标中灰色与纯色分别位于色标两端；两色混合纯度推移色标中两个纯色位于色标两端，而灰色处于色标中间位置。颜色选用要符合纯度推移要求，颜色变化要有均匀、等差或等比关系。

（2）根据纯度推移色标绘制一张抽象平面设计作品，将色标中的渐变颜色应用到作品当中。

要求：构图尽量简单，以展示纯度渐变颜色使用为主，可用简单的重复性构图，易出效果，效果如图 4-6 所示。

图 4-6　单一色相纯度推移

三、纯度对比的概念

将不同纯度的颜色放在一起，因纯度的差异而形成的鲜艳的颜色更鲜艳，浑浊的颜色更浑浊的色彩对比现象，称为色彩的纯度对比。

这种对比是将处于同一画面或同一空间位置的两种及以上色彩与灰色搭配，从而强化某种颜色，弱化另一种颜色，以便更准确地表现色彩主题，更突出色彩主题的创意表达。

四、纯度对比的类型

纯度对比有三种类型，分别是高纯度对比、中纯度对比和低纯度对比。同时，纯度对比也存在两种情形，一种是单一色相之间的纯度对比，例如，同为蓝色，混入同明度灰色比例不同，会形成不同纯度的蓝灰色，并与纯蓝色形成对比（图4-7）。另一种是不同色彩的对比。

纯度对比的三种类型带来的效果就更加丰富。

（1）高纯度对比：使用高纯度的颜色进行对比。这种对比可以产生强烈的视觉冲击力，营造出充满活力和热情的氛围。例如，红色和橙色的对比，黄色和绿色的对比等。

（2）中纯度对比：使用中纯度的颜色进行对比。这种对比在视觉上较为温和，可以营造出柔和的画面，带来较为舒适的氛围感。例如，蓝色和紫色的对比，橙色和黄色的对比等。

（3）低纯度对比：使用低纯度的颜色进行对比。这种对比在视觉上较为平淡，可以营造出沉稳、内敛的氛围。例如，灰色和白色的对比，棕色和黄色的对比等，如图4-8所示。

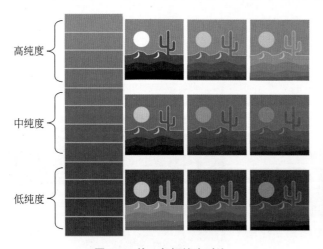

图 4-7　单一色相纯度对比

图 4-8　不同色相的纯度对比

在纯度对比的实际应用中，可以根据画面需要选择不同的纯度对比方式，并结合明度和色相的对比来创造出更加丰富、有层次的视觉效果。例如，在绘制中可以使用高纯度对比来突出画面重点内容，使用中纯度对比来平衡画面当中的色彩关系，使用低纯度对比来营造舒适、沉稳的氛围等。

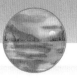

五、纯度对比的三个基调

明度对比具有三个基调，纯度对比同样如此。我们将色彩的纯度由纯色到灰色分成10个纯度色阶（0~9，其中 0 为无彩色的灰、9 为纯色），其中 0~3 色阶为灰调、4~6色阶为中调、7~9 色阶为鲜调（图4-9）。

纯度标尺

0	1	2	3	4	5	6	7	8	9
灰调				中调			鲜调		

图 4-9　纯度对比基调

三种不同纯度基调的色彩，都有各自的优点，能够丰富画面内容，同时在实际应用中也存在一些不足，在绘制时要努力扬长避短，才能获得较好的视觉效果。

使用高纯度色彩所塑造的画面效果，能让人感到积极向上、充满活力、极具视觉冲击感，同时也有一种扩张和跳跃的感觉；然而，如果运用不当，那么可能会产生疯狂、刺激、恐怖、低俗等效果，使人难以长时间欣赏。

使用中纯度色彩所塑造的画面效果，能让人感到温和、平静、中庸，然而，如果运用不当，那么可能会产生平淡、消极等效果，使得画面主题难以凸显，主次关系不明。

以低纯度色彩为主色调的画面，能够带来自然、简朴、安静、超俗等感受；然而，如果运用不当，那么可能会产生悲观、陈旧、含混、乏力等效果，由于大面积使用低纯度色彩，使得画面的整体色调过于灰暗，给人带来压抑的感觉。

与明度基调相同，后面学习的纯度对比调子中，第一个字代表画面中的主要纯度调子，面积最大，主宰了整个画面的情绪。

1. 鲜调对比

（1）鲜弱调，画面中大面积色彩的纯度值为 8，小面积色彩的纯度值为 7 和 9，这种三个色彩都属于鲜调弱对比（图4-10）。由于三个色彩纯度都比较高，组合起来对比效果艳丽、刺激，整体感觉年轻可爱，但是由于几个色彩之间组合对比后互相有着碰撞的作用，容易让人感觉刺目、俗气、易烦躁，因此在绘制中使用鲜调颜色，需要用调和手段进行色彩调节，或者对色彩的位置进行充分考量，减少颜色间的冲突感，如图4-11 和图4-12 所示。

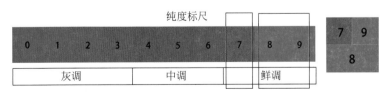

图 4-10　鲜弱调图标

（2）鲜中调，画面中大面积色彩的纯度值为 8，小面积色彩的纯度值为 5 和 9，虽然主色调依然为纯度较高的鲜调色彩，但是由于加入了中调色彩，画面整体纯度对比加强，

图4-11　鲜弱调画面效果
（学生作品）

图4-12　鲜弱调配色效果

属于鲜调中对比（图4-13）。由于主色调依然是鲜调色彩，所以鲜中调的画面给人感觉依然是明快、生动，比较刺激，只需要在色相与明度上稍作调节即可获得较好的效果，如图4-14和图4-15所示。

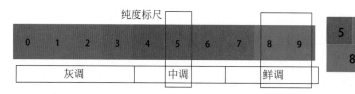

图4-13　鲜中调图标

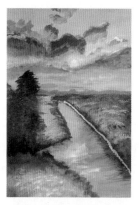

图4-14　鲜中调画面效果
（学生作品）

图4-15　鲜中调配色效果

（3）鲜强调，画面中大面积色彩的纯度值为8，小面积色彩的纯度值为1和9，由于加入了灰调色，整个画面质感发生了改变，灰调色彩与鲜调色彩对比强烈，属于鲜调强对比（图4-16）。这种对比的画面给人的感觉是鲜艳、生动、活泼、华丽、强烈的，画面效果年轻有朝气，由于灰调色彩对鲜调色彩进行了中和，整体画面也不失协调，是强对比中较容易掌握的组合，如图4-17和图4-18所示。

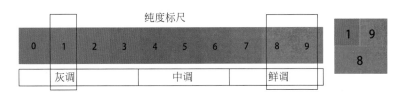

图 4-16　鲜强调图标

图 4-17　鲜强调画面效果

图 4-18　鲜强调配色效果

以上三种为以高纯度色为主的配色组合，称为"鲜调"（图 4-19），画面整体效果艳丽多姿，充满生命力，适合表现喜悦、年轻等情绪，画面富有冲击力。同时，鲜弱调、鲜中调、鲜强调，也表现出了鲜调对比由弱到强、逐渐加强的画面效果（图 4-20）。

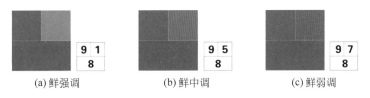

(a) 鲜强调　　　　　　　　　(b) 鲜中调　　　　　　　　　(c) 鲜弱调

图 4-19　纯度基调——鲜调

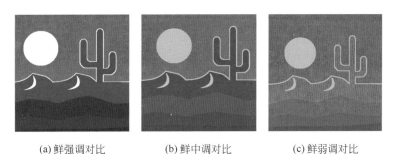

(a) 鲜强调对比　　　　　　　(b) 鲜中调对比　　　　　　　(c) 鲜弱调对比

图 4-20　纯度基调——鲜调对比

2. 中调对比

（1）中弱调，画面中大面积色彩的纯度值为 5，小面积色彩的纯度值为 4 和 3，以中调色为主，属于中调弱对比（图 4-21），由于色彩纯度都属于邻近关系，纯度都比较相似，组合用在画面中不容易突出重点，效果会比较平淡，对比就比较容易出现呆板、含混、单调的效果，可以在色相明度上进行调节，使画面感觉更舒适，如图 4-22 和图 4-23 所示。

图 4-21　中弱调图标

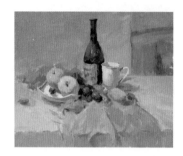

图 4-22　中弱调画面效果

图 4-23　中弱调配色效果

（2）中中调，画面中大面积色彩的纯度值为 5，小面积色彩的纯度值为 4 和 8，属于中调中对比（图 4-24），由于画面以中调色彩为主，画面整体给人温和、宁静、舒适的感觉，同时由于画面中添加了小面积的鲜调色彩，画面看起来温和的同时又能突出主题，不会显得呆板，因此在实际应用中只需要在色相与明度上稍作调节即可获得较好的效果，如图 4-25 和图 4-26 所示。

图 4-24　中中调图标

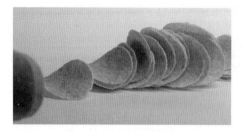

图 4-25　中中调画面效果
（学生作品）

图 4-26　中中调配色效果

（3）中强调，画面中大面积色彩的纯度值为 5，小面积色彩的纯度值为 2 和 9，三个色彩分属三个组合，对比比较强烈，同时由于画面中主色调还是中调色彩，因此这种组合属于中调强对比（图 4-27），画面感觉对比适当、大众化，在宁静中有些许跳跃元素，是

中对比中较容易掌握的组合，如图4-28和图4-29所示。

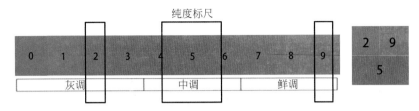

图4-27　中强调图标

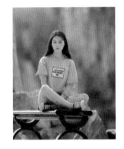

图4-28　中强调画面效果

图4-29　中强调配色效果

以上为以中纯度色为主的配色组合，称为"中调"（图4-30），整体效果柔和、舒适，适合表现沉静、中性化等情绪。同时中弱调、中中调、中强调的变化，也体现出了中调对比由弱到强、逐渐加强的表达（图4-31）。

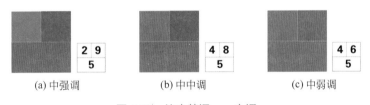

(a) 中强调　　　　　　(b) 中中调　　　　　　(c) 中弱调

图4-30　纯度基调——中调

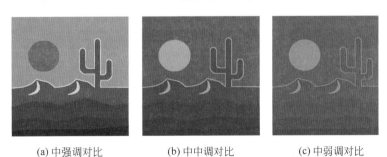

(a) 中强调对比　　　　(b) 中中调对比　　　　(c) 中弱调对比

图4-31　纯度基调——中调对比

3. 灰调（浊调）对比

（1）灰弱调，画面中大面积色彩的纯度值为3，小面积色彩的纯度值为4和1，三个色彩中两个属于灰调色彩，一个属于中调色彩，整体颜色偏灰，且对比比较弱，属于灰调

弱对比（图4-32），由于色彩纯度都比较沉闷，组合对比应用在画面中可能存在呆板、含混、单调的缺点，可以通过调节色彩的明度和色相使画面达到雅致、细腻、朦胧、柔弱的意境，如图4-33和图4-34所示。

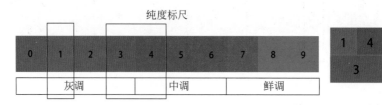

图 4-32　灰弱调图标

图 4-33　灰弱调画面效果

（学生作品）

图 4-34　灰弱调配色效果

（2）灰中调，画面中大面积色彩的纯度值为3，小面积色彩的纯度值为5和1，虽然同样是两个色彩为灰调色彩，一个为中调色彩，但是中调色彩的纯度变高，整体对比变强，因此这个组合属于灰调中对比（图4-35），画面整体使人感觉沉静、大方，在实际应用时只需要在色相与明度上稍作调节即可获得较好的效果，如图4-36和图4-37所示。

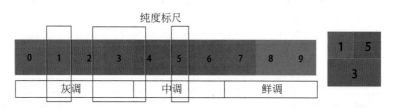

图 4-35　灰中调图标

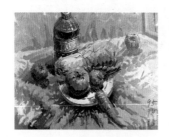

图 4-36　灰中调画面效果

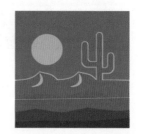

图 4-37　灰中调配色效果

（3）灰强调，画面中大面积色彩的纯度值为3，小面积色彩的纯度值为1和9，这个组合

由两个灰调色彩与一个鲜调色彩组合而成，画面对比强烈，属于灰调强对比（图4-38），画面整体给人大方、高雅而又活泼的感觉，是对比中较容易掌握的组合，如图4-39和图4-40所示。

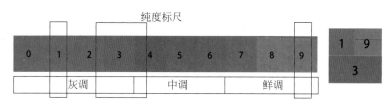

图4-38　灰强调图标

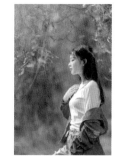

图4-39　灰强调画面效果
（学生作品）

图4-40　灰强调配色效果

以上为以低纯度色为主的配色组合，称为"灰调"或者"浊调"（图4-41），整体效果柔和、细腻，适合表现稳重、沉静、理性等情绪。同时灰弱调、灰中调、灰强调的渐变，体现出了灰调对比由弱到强、逐渐加强的过程（图4-42）。

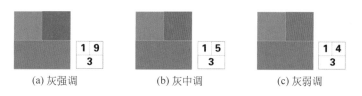

(a) 灰强调　　　　　　(b) 灰中调　　　　　　(c) 灰弱调

图4-41　纯度基调——灰调

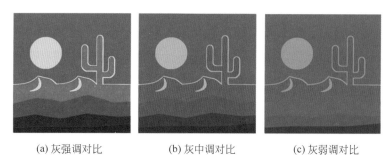

(a) 灰强调对比　　　　(b) 灰中调对比　　　　(c) 灰弱调对比

图4-42　纯度基调——灰调对比

以上是纯度的三个基调——鲜调、中调、灰调。在绘制过程中挑选颜色时，可以根据作品所要表达的情绪，找到一个适当的基调进行配色创作，合适的颜色可以更好地烘托作

者的创作主题（图 4-43）。

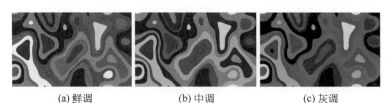

<div>

(a) 鲜调　　　　　　　　　(b) 中调　　　　　　　　　(c) 灰调

图 4-43　纯度基调

</div>

六、纯度对比的三个层次

通过将纯色与灰色混合，我们得到了从灰色到纯色的 11 个纯度色阶。利用这个色阶，我们可以巧妙地组合各种颜色，获得纯度的强、中、弱三种对比效果。在纯度色阶上，如果两种颜色之间的对比等级只有 0~3 个，那么这种对比属于纯度弱对比；如果两种颜色之间的对比等级为 4~6 个，那么这种对比属于纯度中对比；如果两种颜色之间的对比等级为 7~10 个，那么这种对比属于纯度强对比。

纯度弱对比是指纯度相差不到 3 级的两种颜色之间的对比。这种对比在视觉上较为和谐，但往往缺乏明显的变化，给人一种含混不清的感觉。它通常呈现出一种朴素、统一但略显单调和烦躁的特质，容易让人产生模糊、灰暗甚至脏乱的感觉。因此，在运用这种对比进行创作时，需要特别注重通过色相和明度的调整来增加画面的层次感和协调性，避免画面过于单调或产生不良的视觉效果（图 4-44）。

<div>

(a) 鲜弱调对比　　　　　　　(b) 中弱调对比　　　　　　　(c) 灰弱调对比

图 4-44　纯度弱对比

（学生作品）

</div>

纯度中对比是指纯度相差 4~5 级的两种颜色之间的对比。这种对比在视觉上能够呈现出温和、稳重、沉静和文雅等特质，但在一定程度上可能因视觉力度不够高而显得平淡乏味，缺乏生气。因此，在构成画面时，我们可以采取一些技巧来增加画面的层次感和趣味性。比如通过调整色彩的明度变化来营造出更加丰富的视觉效果，同时在大面积的中纯度色调中巧妙地搭配一两种具有纯度差的色彩，从而让整个画面更加生动活泼、引人入胜（图 4-45）。

纯度强对比是指纯度相差超过 5 级的两种颜色之间的对比。这种对比通过低纯度色与高纯度色的组合，形成了强烈而鲜明的视觉效果。其中，纯色与无彩色黑、白、灰的对比最为突出，赋予了画面强烈的色感。这种对比具有生动、华丽、表现力强的特点，能够有效地吸引观众的注意力，并传达出强烈的视觉信息（图 4-46）。

(a) 鲜中调对比　　　　　　(b) 中中调对比　　　　　　(c) 灰中调对比

图 4-45　纯度中对比
（学生作品）

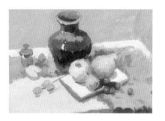

(a) 鲜强调对比　　　　　　(b) 中强调对比　　　　　　(c) 灰强调对比

图 4-46　纯度强对比
（学生作品）

纯度对比是一种重要的配色技巧，通过调和色彩的饱和度，可以平衡过于跳跃的色彩，为低纯度色调注入新的活力。合理运用纯度对比，可以营造出优雅、和谐的画面效果。相比"明度对比配色法"和"色相对比配色法"，纯度对比的变化更加微妙和含蓄。优秀的设计师通常会更加注重色彩的纯度变化，因为纯度能够在细微之处展现出设计的精气神。在色彩变化中，纯度是最为微妙的因素之一，每一次微小的纯度变化都会产生新的色相和删除。因此，设计师需要具备高超的把控能力，才能充分利用纯度对比创造出生动、和谐的画面效果，这也是体现一个设计师专业水准的重要方面。

4-2
纯度对比

七、纯度对比在插画中的应用

1. 低纯度色彩搭配

低纯度的颜色包括黑色、白色、灰色以及加入黑、白、灰或补色之后的颜色，这些颜色组合具有一种特殊的和谐感和亲近感。它们的搭配能够为画面创造出一种宁静、柔和或者稳重的氛围。

在配色过程中，我们需要注意色彩的协调和平衡。为了确保视觉上的舒适和统一，我们可以使用渐变效果、明暗变化或形状变化等方式来区分不同的色彩，使它们在保持各自独特性的同时，又能相互协调，形成一个有机的整体。

图 4-47 低纯度色彩搭配

另外，我们也可以通过观察和研究不同的色彩组合来发现和创造出新的配色方案。这可以帮助我们创造出独特且富有个性的设计，吸引观众的注意力并传达出我们想要表达的信息（图 4-47）。

总的来说，低纯度颜色组合是一种富有表现力和潜力的设计工具。通过巧妙地运用和搭配，我们可以创造出具有强烈视觉冲击力和情感共鸣的作品。

2. 低纯度颜色 + 高纯度颜色（小面积）

在绘制中使用低纯度颜色时，通过在小面积上添加高纯度颜色，可以有效协调整个画面的色彩。这种方法可以使插画更具层次感和动态感。

低纯度颜色的特点是柔和、低调，而高纯度颜色的特点是鲜明、醒目。将两者结合使用，可以在保持整体色调和谐的同时，为画面增添一抹亮丽的色彩，使其更具吸引力。比如在一张以灰色为背景的插画中，使用高纯度的红色主题可以非常引人注目，从而增强视觉冲击力。或者在一张以深灰色为背景的插画中，使用黄色的字体或图形可以产生强烈的明暗对比，从而吸引观众的注意力。

使用小面积的高纯度颜色，可以避免破坏低纯度颜色的整体调性。这样可以使整个画面更加自然、流畅，同时也能有效吸引观众的注意力。这种小面积的高纯度色彩可以用于插画的主体元素、标题，或者单纯作为一种装饰的色块（图 4-48）。

通过这种搭配方法，我们可以创造出充满活力和生气的插画。低纯度颜色带来的柔和感和高纯度颜色带来的鲜明感相互融合，形成一种独特的视觉效果，使画面更加生动、有趣。

3. 低纯度颜色 + 中纯度有彩色（大面积）

相比低纯度颜色，中纯度颜色的视觉效果更加柔和，不会像纯色那样过于抢眼。因此，在中纯度颜色的大面积使用下，可以营造出一种和谐统一的视觉效果，使整个设计更加自然、舒适（图 4-49）。

图 4-48　低纯度 + 小面积高纯度

图 4-49　低纯度 + 大面积中纯度

在具体应用中，我们可以根据主题和绘制需求选择适合的中纯度颜色，并搭配其他低纯度颜色或黑、白、灰等无彩色来达到平衡和协调的效果。同时，也可以通过调整色彩的明暗、冷暖、饱和度等属性来进一步增强视觉效果。

总之，低纯度有彩色是一种非常实用的配色，通过合理运用中纯度颜色和其他颜色的搭配，我们可以创造出和谐统一、自然舒适的视觉效果，使设计更加符合主题和需求。

八、实施

1. 分享自己课前搜集的资料

请大家来说一说，你找到的与中国航天相关的资料内容。

2. 绘制航天插画

根据下列绘画步骤，完成课堂练习。

（1）整理课前搜集的与中国航天相关的资料，挑选适合作为插画主题图形的元素。在选择元素时，可以挑选具有代表性的，如宇航员、天空、飞船和火箭等。

（2）对插画排版形式进行构思，初步确定插画的构图方式，确定物体位置与轮廓，完成草图绘制（图4-50）。

（3）根据草图勾勒出图形完整的轮廓线条（图4-51）。

图4-50　绘制草图

图4-51　勾勒完整线条

（4）确定插画色彩搭配方案，配色要充分体现色彩纯度对比，突出插画主题内容（图4-52）。

（5）继续调整颜色，强调对比效果，加大高纯度与低纯度的对比，丰富画面效果（图4-53）。

图4-52　确定配色方案

图4-53　调整颜色

任务赏析

学生作品如图 4-54 所示。

图 4-54　学生作品

评价考核

一、单选题

1. 下列有彩色中颜色纯度最高的是（　　　）。
 A. 黄色　　　　　　　　B. 红色　　　　　　　　C. 橙色　　　　　　　　D. 绿色

2. 图画色彩所呈现的整体色彩，按（　　　）可以分为鲜调、中调和灰调。
 A. 明度　　　　　　　　B. 色相　　　　　　　　C. 纯度　　　　　　　　D. 色性

3. 下列（　　　）颜色纯度最低。
 A. 粉红色　　　　　　　B. 黄色　　　　　　　　C. 蓝色　　　　　　　　D. 紫色

二、判断题

1. 在色相环中，三原色的纯度值最高，三间色次之，颜色调和种类越多，纯度值越低。
（　　　）

2. 不同纯度的颜色并置，因纯度的差异而形成的鲜艳的颜色更鲜艳、浑浊的颜色更浑浊的色彩对比现象，称为色彩的纯度对比。（　　　）

三、简答题

简述纯度推移的含义。

反思与提升

任务五

设 计 板 报

 任务描述

　　元旦是公元纪年里新一年的开始。元,谓"始",凡数之始称为"元",旦,谓"日",元旦,意即"初始之日"。迎接新年倒计时,燃放新年焰火已成为人们熟悉的庆祝方式,欢声笑语中寄托了人们对美好生活的向往,"元旦"不仅是中国人民的节日,也是世界人民共同的节日。这一天,许多在华的国际友人和我们共同欢庆,和中国人民一起包饺子、赏花灯。这一形式加强了国家与国家之间的交流,彰显各民族之间的和谐共处,在"一带一路"倡议下,人类命运共同体的作用越来越突显。作为新时代的青少年,恰逢学校要举行"辞旧迎新"黑板报评比活动,请同学们以小组为单位设计绘制班级板报,要求主题明确、立意新颖、内容翔实、板书整洁美观、布局合理精美。

学习目标

1. 掌握常用的配色方法。
2. 掌握表达色彩情感的常用手法。
3. 能依据色彩的情感进行配色。
4. 能在作品中运用色彩的情感进行简单的色彩搭配。
5. 能利用色彩情感知识对画面进行简单分析。
6. 强化自主学习的能力,培养对生活的观察能力和情感感知能力。
7. 通过学习色彩的调和手法,理解和谐之美才是色彩设计的真谛。

课前学习任务单

主　题	内　容	目　的
1. 社会实践	通过网络收集有关板报设计的图片、视频等,在云班课进行收集、整理、分享	为设计板报任务做准备
2. 素养拓展	观看微课视频,根据慕课链接学习	初步了解新知识
3. 知识预习	通过网络欣赏印象派画家莫奈的作品《睡莲》、埃德加·德加的作品《舞蹈课》	体会配色方法在绘画中的运用
4. 任务练习	课堂实践活动:为元旦设计并绘制板报,体会多种色相配色的方法	了解民俗文化,对所学知识加以运用和掌握

任务实施

1. 画作赏析

在中国古代绘画中经常见到一些惊艳的配色运用于人们日常的穿搭中。这次，让我们来欣赏智慧的古人是如何进行色彩搭配的。图 5-1 左边的女性身上主要为红色＋蓝色，右边则是绿色＋橙色＋白色，颜色都不超过 3 种。这里指的是主要颜色，简单理解，就是一幅图中占比最大的或者在显眼处的色相。这些颜色之间要有主次，调配好多种颜色之间的主次关系，可以将主要视觉点控制住，就会稳定而不凌乱。

图 5-1 古代服饰配色
（图片来源：网络）

2. 画作解析

图中人物衣着最外层长衫都用了大面积纯色，内搭衬衣的颜色与之形成对照的层次，下裙又是整块纯白。这些固定的纹样印花可以体现出一种色彩信息，如图 5-1 中前襟和袖口顺下来的纹样装饰就可以视为几块颜色中的一块：长衫、衬衣和前襟纹样构成了三个主要色块，下裙均采用纯白这一无彩色，就不会造成颜色的混乱。前襟的花色使整套服装搭配出挑而又不抢眼，整体依然清晰明朗、一目了然，又具有层次丰富的趣味。

知 识 点

在前面的设计配色学习中，我们认识了色彩的三个基本要素，并进行了简单的配色训练。常用的配色方法有以下两种。

选用同一种色相，通过暗、中、明三种色调的组成构成画面配色的，就是单色，也叫同一色相配色。单色搭配并没有形成颜色的层次，但形成了明暗的层次，这种搭配在设计中应用时，出来的效果通常较好，其重要性也可见一斑（图 5-2）。

而选择两色搭配，首先要确定搭配的主色，其次再以合适的颜色色彩搭配。具体可参考以下内容。

（1）三原色：红色、黄色、蓝色。

（2）色彩三要素：色相、饱和度、明度。

（3）色彩冷暖是相对的。

① 冷色（蓝色、蓝绿色、蓝紫色）。

② 中性色（黑色、白色、灰色、绿色、紫色）。

③ 暖色（红色、橙色、黄色）。

（4）四大搭配法则：同色相搭配、邻近色搭配、互补色搭配、对比色搭配（分散对比色，三角对比色）。

（5）画面色彩搭配步骤。

① 确定画面冷暖色调。

② 确定主色、辅助色和点缀色。

③ 区分亮暗部。

搭配方法可以选择邻近色、对比色或互补色。这种配色方法可以有效增强画面的视觉对比度，形成色相上的强对比，使作品更具个性与活力（图5-3）。

图 5-2　单色配色

图 5-3　双色配色

随着学习的深入，只有一种或两种颜色的组合，对于一个空间搭配来说，显得略为单调。为了让整个空间色彩表现更为丰富，我们还可以进行多色搭配。多色搭配依然有规律可循，我们将其分为"正三角形配色""等腰三角形配色""正方形配色""矩形配色"四种类型来观察比较配色效果与特征，并通过具体案例来分析色彩搭配方法。

一、正三角形配色方法

5-1
正三角形
色彩搭配
方法

在12色相环中，构成三角形的三个色相搭配在一起时，称为三角配色。当这三个色相分别相隔120°时，就是正三角形配色组合，如图5-4所示。正三角形配色在色彩搭配中这种关系是很重要的搭配方法。

在应用这种配色方法时，由于各色相之间属于对比较为强烈的对比色对比关系，三个颜色在色环中的夹角都是120°，相等距离构成了三角关系，知道这样一个原理之后，我们就可以利用色彩搭配原理进行实践运用。根据前面所学知识，在配色时，应该以通过调整色相的明度、降低其纯度、调整面积比例等方法来减弱配色间的对比关系。

如图 5-5 所示，这是一幅平面构成的色彩搭配，我们将其中一些重要的配色通过色彩提取的方法提取出来，并观察色彩特征。

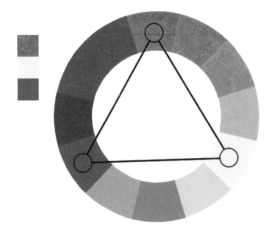

图 5-4　正三角形配色示意图

图 5-5　正三角形配色应用

通过对图中色彩提取后的分析，发现主要呈现出来的色相分别是红色、黄色、蓝色，以及不在色相环之内的无彩色——黑色。黑、白、灰系列无彩色与有彩色之间的搭配都较易调和。

正三角形配色最具代表性的就是三原色，即红、黄、蓝，三原色形成的配色具有强烈的视觉冲击力及动感；而若使用三间色进行配色，则效果会更舒适、缓和一些。这种配色方式相较于单色搭配或者双色搭配的配色方法来说，画面效果更加丰富，是在设计配色中常用的配色方式。在使用三原色方案后，效果变得更加繁杂。需要努力平衡空间中的几种颜色。由于配色方案在色轮上形成的形状，有时也称为三角形方案，重点是使用两对不同的互补色。

在此方案中，色温起着非常重要的作用。尝试确保选择两种暖色和两种冷色来填充空间而不是一种。两者平均使用将有助于平衡空间。改变我们如何看待颜色也很重要。寻找相对稳定的配色方案的图案，不要将它们混合在一些作品中。如果使用所有固体，则画面或空间看起来可能会过度饱和，但是会有太多图案碰撞，因此要集中精力选择一两个以帮助打破空间的饱和。

根据正三角形配色方法进行配色，效果如图 5-6 所示。

练一练：

配色练习 1：运用正三角形配色方法，为图 5-7 线稿进行配色，并体会画面效果。

配色引导：

（1）根据黑白稿的基本形体确定画面整体风格；

（2）确定主色调（面积最大的色相）；

（3）运用正三角形配色方法，确定第二个色相；

（4）将第三个色相确定为点缀色，面积宜小、纯度宜高、出现的频率宜低；

（5）根据需要配置无彩色进行烘托；

（6）调整完成。

配色练习 2：运用正三角形配色方法，为图 5-8 线稿进行配色，并体会画面效果。

图 5-6　正三角形配色效果

图 5-7　配色练习线稿 1

图 5-8　配色练习线稿 2

二、等腰三角形配色方法

5-2
等腰三角
形配色法

正三角形配色可以让作品的颜色很丰富，可以形成十分强烈的对比。但并不是所有的配色都要求强烈与刺激，我们可以使用另一种三角形的配色方法来完成较为柔和的三原配色形式，那就是等腰三角形配色法。以色盘为中心构建一个等腰三角形，顶角是基本色，两个底角分别是与该基本色的互补色相邻的两种颜色，这种组合不会过于杂乱。众所周知，红色被描述为具有温度的颜色，饭厅可能以暖色调装饰，而居家的卧室可能选择冷色调进行装饰。这些温度还描述了颜色落在色轮上的位置。

红色、橙色和黄色通常被称为暖色。它们通常更具活力，似乎为空间带来了活泼和亲密感。相反，蓝色是紫色，而大多数绿色是冷色。它们可用于使画面平静下来并给人轻松的感觉。

在为图案选择色温时，还应该考虑面积大小。在有限的画面中使用暖色调可能会感觉有点热烈和烦躁。但是在大片的暖色中使用冷色调可能会感觉不明显。

等腰三角形配色案例分析如下。

图 5-9 是一幅可爱的卡通插画，我们将其中一些重要的配色通过色彩提取的方法提取出来，并观察色彩特征。

通过对图中色彩提取后的分析，发现主要呈现出来的色相分别是红色、各种层次的绿色与蓝色，我们将这些主要色相放置在色相环中，会发现三种色相的连线形成了典型的等腰三角形，这就是等腰三角形配色，如图 5-10 所示。

等腰三角形的配色方式比之前几种配色方式视觉效果更为平衡，不会产生过于强烈的刺激感。在这幅画面中，作者为了表达丛林的感觉，使用了各种层次的绿色，既有明度上的层次变化（深浅），也有纯度上的变化（灰纯），同时，结合大面积的蓝色服饰，整个画面营造出了一种冷色调。因此第三种色（红色）应作为强调色出现，面积不宜过大，在构图中置于中心位置，起到了重点表现的作用。色相环中，凡在 60° 范围之内的颜色都属邻近色的范围，如红色与橙色、橙黄色相配，红色与品红色、红紫色相配，蓝色与蓝紫色、青色相配，绿色与蓝绿色、黄绿色相配。这种搭配与单色搭配相比，色彩更加丰富，邻近

图 5-9 等腰三角形配色应用

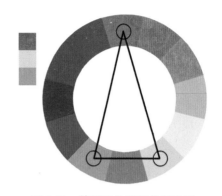

图 5-10 等腰三角形配色示意图

色色相彼此近似，冷暖性质一致，你中有我，我中有你，所以整体空间的色调会非常统一，而且和谐。通过分析，我们看出，等腰三角形配色，相较于正三角形配色，因为大面积使用了邻近色搭配，使得配色效果在保证层次丰富的情况下，也更加协调。当相邻的色彩对比过于微弱、平淡，显得含糊不清，或对比过于强烈，显得对立冲突时，我们可以在色彩间用另一色进行隔离，使混沌的色彩关系明朗化，使刺激的色彩关系和谐化，这种调和色彩的方法就是隔离调和。

根据等腰三角形配色方法进行配色，效果如图 5-11 所示。

练一练：

配色练习 3：运用等腰三角形配色方法，为图 5-12 线稿进行配色，并体会画面效果。

配色引导：

（1）根据画面确定画面整体风格；

（2）确定主色调（面积最大的色相）；

（3）运用等腰三角形配色方法确定第二个色相；

（4）将第三个色相确定为点缀色，面积宜小、纯度宜高、出现的频率宜低；

（5）根据需要配置无彩色进行烘托；

（6）调整完成。

配色练习 4：运用等腰三角形配色方法，为图 5-13 线稿进行配色，并体会画面效果。

图 5-11 等腰三角形配色效果

图 5-12 配色练习线稿 3

图 5-13 配色练习线稿 4

等腰三角形配色是位于强对比型配色和弱对比型配色之间的配色类型，兼具了两者的长处，视觉效果引人注目而又不乏温和和亲切感。这种配色类型也被称为"分散的互补色"配色，与双元色配色中的互补色相比，区别在于分散的互补色并不是取目标颜色正对面的色相，这种配色不仅可以形成强烈的对比度，而且可以让颜色更加丰富。强调的意思就是突出、显眼，用量很少却能起到画龙点睛的作用。在单色配色中，少量地加入一些对比色彩，使它成为焦点，从而使整个画面更引人注目。例如，在无色彩和低纯度色彩中，将高纯度色彩或与基调形成对比的色彩作为强调色。处于同一色相系里的色彩，色相相同，明度、纯度不同，它们之间形成的色彩搭配具有单纯简洁的美感，稳定、温馨、保守、传统、恬静。秩序是具有规律性的循环反复、层层渐进或节奏韵律。在色彩关系的处理中，把不同明度、色相、纯度的色彩组织起来，形成渐变的或有节奏的、有韵律的色彩效果，使原来对比过分强烈刺激的色彩关系柔和起来，使本来杂乱无章的色彩更有条理、有秩序。

三、三角形配色方法的特点

（1）正三角形配色。三种色相间隔均为120°，因此色彩对比效果较为活泼、醒目，适合营造年轻、可爱的画面风格。在配色时，应以一种色相为主色调，将其面积设置为最大，同时降低其纯度；第二色相为辅助色，第三色相为点缀色，并根据设计主题调整其明度与纯度。

（2）等腰三角形配色。三种色中，有两个色相的关系为邻近色，第三色相为相隔160°的强对比色，因此色彩对比效果既有强烈的反差，又有协调柔和的部分，是配色中比较容易掌握的一种方法。在两个颜色或多个颜色之间加入其他颜色，可以缓和强烈的配色冲突或改变模糊的配色关系。与强调色不同，起分离作用的颜色具有辅助的作用。例如，色相和色调如果很接近，就会给人一种深闷、过于融合的印象，加入分离色后，会使它们之间的关系明朗、清晰。分离色一般使用无色彩或低纯度色，也有使用金属色的。应以一种色相为主，并结合其邻近色构成主色调，将其面积设置为最大，第三色相为点缀色或者强调色，并根据设计主题调整它们之间的明度差与纯度差。同明度调和：明度相同，色相、纯度不同，这些色彩的搭配组合，可以营造出含蓄、雅致的美感。同纯度调和：相同的纯度不同的色相、明度，这些色彩的搭配也较易调和，但互补色相除外。色彩间的关系秩序是构成调和的基础，色彩间若有一定序列存在时，则能给人舒适感。在色彩组织中让各种色彩在明度、纯度、色相上分别建立秩序，对控制画面节奏，使画面协调有直接的帮助。

三角形配色由于有更多的色相参与到配色中，画面整体效果相较于单色配色与双元色配色更加丰富多彩，为我们的创作提供了更多的空间。如果想得到更加丰富的配色该怎么办呢？那就可以采用四角配色方法。

四、正方形配色方法

正方形配色是在色轮中绘制一个正方形，取四个角的色相进行配色的方法，每一种色相间隔的角度为90°。

1. 正方形配色案例分析1

图5-14是一幅学生手绘动漫角色作品，我们将其中一些重要的配色通过色彩提取的

5-3
三角形配
色的特点

5-4
正方形
配色

方法提取出来，并观察色彩特征。

　　通过对图中色彩提取后的分析，发现主要呈现出来的色相分别是蓝色、各种纯度层次的黄绿色、各种明度层次的紫色，以及点缀其间的橙色，我们将这些主要色相放置在色相环中，会发现这几种色相的连线形成了典型的正方形，这就是正方形配色，如图 5-15 所示。

图 5-14　正方形配色应用 1

图 5-15　正方形配色示意图 1

　　正方形配色方式比之前几种配色方式视觉效果更为丰富，画面更富有冲击力。从图 5-14 中可以看出，作者为了表达现代感的抽象绘画，使用了两对互补色：既有蓝色与橙色的对比，也有黄绿色与紫红色的对比。这两对互补色的色相对比虽然都非常强烈，为画面的色彩效果增加了冲突，但是在色彩的明度、纯度与面积的选择上，则进行了调和，使蓝色与黄绿色成为画面中面积最大的部分，营造出了整体的一个冷色调。而与之相对的橙色与紫红色，则设置为小面积，成为点缀色，并将紫红色进行明度调整后，作为强调色安排在构图的中心位置，起到了重点表现的作用。通过分析，我们看出，正方形配色，相较于三角形配色，因为使用了两对互补色搭配，所以配色效果更加丰富。色量平衡所定的明度数字比例为黄色∶橙色∶红色∶紫色∶蓝色∶绿色 =9∶8∶6∶3∶4∶6，这样我们可以得到每对补色的明度比，例如，黄色的明度是紫色的 3 倍，黄色只要有紫色 1/3 的面积就可以取得和谐的色彩平衡。

　　2. 正方形配色案例分析 2

　　图 5-16 是另一幅学生手绘动漫角色作品，我们将其中一些重要的配色通过色彩提取的方法提取出来，并观察色彩特征。

　　通过对图中色彩提取后的分析，发现主要呈现出来的色相分别是纯度较低的紫红色、多层次的黄绿色，以及点缀其间的蓝色与橙色，我们将这些主要色相放置在色相环中，会发现这几种色相的连线形成了典型的正方形，这就是正方形配色，如图 5-17 所示。

　　从图 5-16 中可以看出，正方形配色方法虽然参与配色的色相较多，适合表现比较华丽的设计风格。两个或两个以上的近似色彩所组成的调和，即选择性质或程度很接近的色彩组合以增强调和，凡在色相环上相距只有 2~3 个阶的色彩组合，由于它们在明度、色相、纯度上都较相似，差异不大，都能得到调和感很强的类似调和。不同色相的各个纯色在对

图 5-16　正方形配色应用 2

图 5-17　正方形配色示意图 2

比时配色要达到平衡，必须注意它们之间的明度和面积。以正方形为基础的颜色组合中，12 色中的每 4 种颜色组成一个组合，但由于颜色较多而十分具有挑战性。只要在纯度上进行适当的调整，同时加入一定面积的无彩色，也可以营造既丰富又稳重的成熟感。如画面所示，可以看出，除了点缀其间的橙色与蓝色较为鲜艳，纯度较高，其他色相的纯度均大幅度降低了。以方形为基础的四相色组合中，有 8 种组合的可能。在特定环境下，这样的颜色组合也能达到完美的效果。

根据正方形配色方法进行配色，效果如图 5-18 所示。

练一练：

配色练习 5：运用正方形配色方法，为图 5-19 线稿进行配色，并体会画面效果。

配色引导：

（1）根据画面确定画面整体的冷暖色调；

（2）确定主色调（面积最大的色相）；

（3）运用正方形配色方法，确定两对互补对比色相；

（4）将其中两色设置为点缀色，面积宜小、纯度宜高、出现的频率宜低；

（5）根据需要配置无彩色进行烘托；

（6）调整完成。

配色练习 6：运用正方形配色方法，为图 5-20 线稿进行配色，并体会画面效果。

图 5-18　正方形配色效果

图 5-19　配色练习线稿 5

图 5-20　配色练习线稿 6

五、矩形配色方法

由于正方形配色参与的色相间隔角度均为90°，各色相间的对比较为强烈，为了使画面既能呈现丰富的色彩感，同时也较容易协调色调，可以采用矩形配色的方法。红色、橙色和黄色通常被称为暖色。它们通常更具活力，似乎为空间带来了活泼和亲密感。相反，蓝色和绿色是冷色，它们的应用可以给人带来轻松的感觉。在为空间选择色温时，还应该考虑尺寸。在狭窄的房间中使用暖色调可能会给人一种幽闭的感觉，而在宽敞的房间中使用冷色调可能会感觉不明显。矩形配色是由两组互补色构成的色系，矩形对角线颜色造成视觉冲击力强。正方形配色是由4种均匀分布的颜色构成的色系，两组互补色构成正方形，其特点同矩形色系，丰富多彩，变化无穷。

5-5
矩形的
色彩搭
配方法

1. 矩形色彩搭配案例分析1

图5-21是一幅水彩效果的手绘动漫头像作品，色彩搭配有主次之分。主色调是整个空间的基调，而次色调则是用来补充和点缀的。主色调一般选择比较稳重的颜色，如灰色、米色、白色等，而次色调则可以选择比较鲜艳的颜色，如红色、黄色、绿色等。我们将其中一些重要的配色通过色彩提取的方法提取出来，并观察色彩特征。

通过对图中色彩提取后的分析，发现主要呈现出来的色相分别是紫红色与黄绿色、橙色与蓝色这两对互补色，将这些主要色相放置在色相环中，会发现几种色相的连线形成了一个矩形，这就是矩形配色，如图5-22所示。

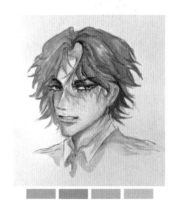

图5-21 矩形配色应用1

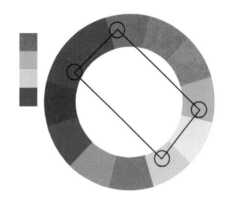

图5-22 矩形配色示意图1

矩形配色方式相较于正方形配色，保留了色彩的丰富性、画面的冲突性，同时，因为其中有相邻的色彩，又形成了两对邻近色关系，在刺激的同时，又较好地进行了色相对比的调节。从这幅画面中，我们看出，作者用了大面积的红蓝色构成画面的主要色调，点缀在人物眼睛的黄色与衣服的黄绿色也构成了协调统一的色彩对比。这幅画在色彩的运用上，使用了四角配色的手法，画面整体效果既和谐优雅，又活泼明艳。比如室内装饰的配色方案，简约是最简单的方法。它使用在色轮上彼此相对的两种颜色。通常，一种颜色充当主色调，另一种充当强调色。这意味着红色和绿色、蓝色和橙色或黄色和紫色等组合。这种颜色组合具有极高的对比度，这意味着它适合少量使用，并且需要突出特定设计元素的使

用。您可以用它打造潮流化妆室或为家庭办公室增添活力。

如果选择比较传统的配色方案，那么确实需要使用中性色。它们将为人们的眼睛提供休息的体验，并避免房间中的颜色过于躁动和不稳定。

2. 矩形色彩搭配案例分析2

图 5-23 是一幅公益海报，我们将其中一些重要的配色通过色彩提取的方法提取出来，并观察色彩特征。

通过对图中色彩提取后的分析，发现主要呈现出来的色相分别是纯度较低的紫红色、多层次的黄绿色，以及点缀其间的蓝色与橙色，我们将这些主要色相放置在色相环中，会发现这几种色相的连线形成了典型的矩形，这就是矩形配色，如图 5-24 所示。

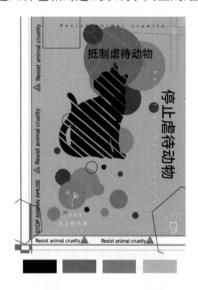

图 5-23 矩形配色应用 2

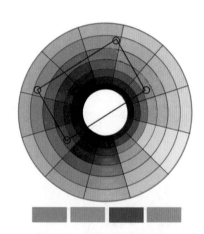

图 5-24 矩形配色示意图 2

从这幅海报中我们看出，矩形配色因为参与配色的色相较多，适合表现比较华丽热烈的设计风格，但是，只要在纯度上进行适当的调整，同时加入一定面积的无彩色，也可以营造既丰富又稳重的成熟感。矩形配色因其既有冲突的一面，又通过邻近色的调和，表现出和谐的部分，是配色中常用的方法。

根据矩形配色方法进行配色，效果如图 5-25 所示。

练一练：

配色练习7：运用矩形配色方法，为图 5-26 线稿进行配色，并体会画面效果。

配色引导：

（1）根据画面确定画面整体风格；

（2）确定主色调（面积最大的色相）；

（3）运用矩形配色方法，确定色相；

（4）其中作为点缀色的色相，面积宜小、纯度宜高、出现的频率宜低；

（5）根据需要配置无彩色进行烘托；

（6）调整完成。

配色练习 8：运用矩形配色方法，为图 5-27 线稿进行配色，并体会画面效果。

图 5-25　矩形配色效果　　　　图 5-26　配色练习线稿 7　　　图 5-27　配色练习线稿 8

将两组对决型或者准对决型颜色交叉组合形成的矩形配色，其特征为醒目、安稳又兼具紧凑感，具有更强烈的冲击力。

六、四角形配色方法的特点

（1）正方形配色。四种色相间隔均为 90°，并且形成两对互补色，因此色彩对比效果较为活泼、醒目、色彩丰富，适合营造年轻、激烈的画面风格。在配色时，应以一种色相为主色调，将其面积设置为最大，同时降低其纯度；其他色相则处于从属地位，并且其中一种色相为主体物所属的强调色，并根据设计主题调整其明度与纯度。

（2）矩形配色。四种色中，同样也有两对互补色，同时有两个色相的关系为邻近色，因此色彩对比效果既有强烈的反差，又有协调柔和的部分，是配色中比较容易掌握的一种方法。在配色时，应以一种色相为主，并结合其邻近色构成主色调，将其面积设置为最大，其余色相为点缀色或者强调色，并根据设计主题调整它们之间的明度差与纯度差。在生活中，如果喜欢简约的配色方案，但又担心它可能对于大众审美来说太过于超前了，那么分开互补是一个比较合适的选择。要进行这种配色方案，首先需要选择基础色。其次，不必选择与底色正相反的颜色，而是选择相反颜色两侧的两个色度。

这两种颜色将为周围环境提供必要的平衡感，仍然可以获得粗体颜色的视觉效果，但是可以合并更多颜色，而不必过多地依赖于中性色来使空间平静。成功使用此配色方案的关键是比例。同样，色彩搭配方案开始起作用，将选择一种颜色作为主色调，选择另一种颜色来支持主色调，并选择第三种最鲜艳的颜色作为配色。

有趣的是，还可以使用中性色创建类似的配色方案，通常将其称为单色配色方案，只需选择黑色、白色或灰色来代替较亮的阴影即可。当基色用作主色时，分割互补色效果最好。与其选择饱和的颜色，不如将注意力集中在更柔和的颜色上，然后在环境的装饰因素中加入其他两个颜色。

配色练习总结如图 5-28 和图 5-29 所示。

5-6
四角形配
色方法的
特点

| (a) 正三角形配色 | (b) 等腰三角形配色 | (c) 正方形配色 | (d) 矩形配色 |

图 5-28　配色总结 1

图 5-29　配色总结 2

七、实验

课堂实践活动：以元旦为主题设计并绘制板报，体会多种色相配色方法。

简介：元旦，即公历的 1 月 1 日，是世界多数国家通称的"新年"。"元旦"通常指历法中的首月首日。在我国，"元旦"一词古已有之，传说在 4000 多年前尧天子在位时，勤政于民为百姓办了很多好事，深受广大百姓爱戴，他没把皇位传给自己的儿子，而是传给了品德才能兼备的舜。

后来舜把帝位传给了治洪水有功的禹，禹亦像舜那样亲民爱民，为百姓做了很多好事，十分受人爱戴。后来人们把舜帝祭祀天地和先帝尧的那一天，当作一年的开始之日，把正月初一称为"元旦"，或"元正"，这就是古代的元旦。

"元旦"在文学作品中最早见于《晋书》。我国历史上的"元旦"指的是"正月一日"。辛亥革命后，为了"行夏正，所以顺农时，从西历，所以便统计"，民国元年决定使用公历（实际使用是 1912 年），并规定阳历 1 月 1 日为"新年"，但并不叫"元旦"。1949 年中华人民共和国以公历 1 月 1 日为元旦，因此"元旦"在中国也被称为"阳历年""新历年"或"公历年"。

（1）应根据黑板报内容确定总体框架，遵循色彩运用的规律，色彩的倾向是表达充满活力的，还是庄重宁静的，是热烈欢快的，还是含蓄深沉的，是富丽堂皇的，还是朴实素雅的。色调应倾向热烈欢快，反映校园文化生活应充满活力，描绘出健康向上的气氛（图 5-30）。

（2）在字体设计这个环节，应抓住读者的心理和审美，用醒目喜庆的颜色和比较规整的字体体现黑板报的主题（图 5-31）。

（3）黑板报的设计，除了标题和字体，周围的点缀和颜色配置也同样重要，它可以让画面更丰富和更具有层次感，起到突出主题、烘托氛围的效果（图 5-32）。

图 5-30　确定框架

图 5-31　字体设计

（4）在绘制黑板报的过程中，在色彩组织中让各种色彩在明度、纯度、色相上分别建立秩序，更好地控制画面节奏，使画面协调（图 5-33）。

图 5-32　点缀和颜色

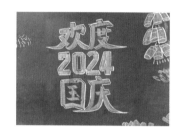

图 5-33　建立秩序

任务赏析

学生任务赏析如图 5-34 所示。

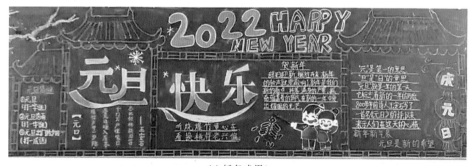

(a) 任务成果1

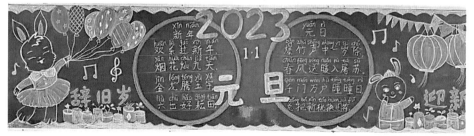

(b) 任务成果2

图 5-34　6 个任务成果

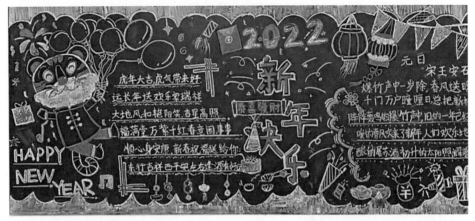

(c) 任务成果3

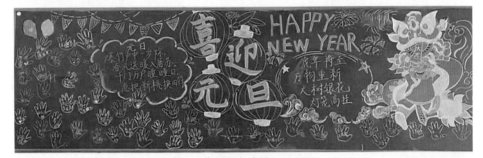

(d) 任务成果4

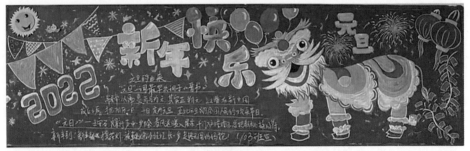

(e) 任务成果5

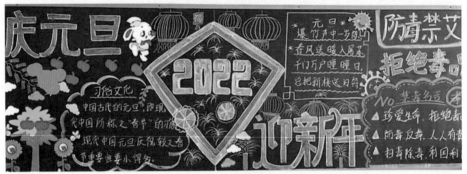

(f) 任务成果6

图 5-34（续）

黑板报是一种常见的文化活动，它弘扬传统文化、提高审美素养和锻炼动手能力。制作一份优秀的黑板报，除了要有丰富的内容、合理的布局、恰当的字体和排版，正确的色彩搭配也是至关重要的。

黑板报版面色彩，是指通栏标题、报头、题花、尾花、插图、框线及版面各种装饰的有色彩系，固定的白色板书和黑板底色（无色彩系）不在其列。因此，黑板报的版面色彩含义主要是指以宣传主题思想为设色基础，通过黑板报各个有色组成部分的色彩形式，在版面上所反映出的总体色彩倾向，也就是说以色调倾向确定的版面色彩。如整个版面呈现的色彩以暖色为主，版面就可称为暖调，反之就是冷调。按色性分则有红调、黄调、蓝调等。由此说来，黑板报版面总体色彩可从以下两个方面进行设置。

首先，从主题确定色彩基调。我们知道，色彩是有象征性的，当黑板报题意是热烈、喜庆的，版面总体色彩就应该以红色、黄色和橙色来作为主色，使版面色彩形式呈暖色调。对于涉及比较宽泛的宣传主题，版面色彩就要侧重一个重要主题，选择一个主要色调，兼顾其他形式的色调搭配，来达到整体版面的色彩协调和统一。

其次，运用色调关系设置整体版面色彩。色调关系是指主色调与非主色调、亮调与暗调、暖调与冷调的对比和调和。黑板报各有色组成部分在版面上虽然是单独的色彩个体，但它们显示在黑板报上还应该是相互联系、相互兼顾的一个统一整体。那么将这些个体色彩统一到一个整体色调上，就要注重各组成部分相互间的色彩对比、调和、节奏、韵律、强弱和次序。避免各个部分各自为政，使之左右呼应、相互兼顾，紧密联系。从这方面来进行版面整体色彩设计，我们就会在确定通栏标题色彩时兼顾报头的色彩表现形式，而报头的画面形象选择、构图方式、色彩运用也要围绕标题进行设计。同样，文章标题、题花、尾花、插图、花边、框线等部分，也应以随之形成的色彩基调，运用对比、调和、变化、统一的手法设色。这样版面色彩就会比较稳定和协调，就会使人感到版面色彩既有局部变化，又有整体统一。

黑板报版面色彩在实际应用中，对于颜色、对比、调和、色调等色彩关系的把握，只有通过不断实践和经常揣摩研究，才能逐步理解和适应。因此，黑板报的色彩在最开始设计时应避免花哨，版面上使用较多色相的颜色并不等于色彩鲜艳，有时会适得其反。当然，也不能为了色彩的绝对统一，只运用一种色相设计版面色彩。这样会显得版面色彩单调和呆板。因此，我们应该根据画面、字体和色调关系，设定好每一个组成部分的主要色彩或是色调，在主体色彩中寻求变化。这样才能实现版面色彩对比相间、变化和谐、整体统一的效果。

评价考核

一、单选题

1. 下列颜色中不构成互补色的是（　　）。
 A. 红和绿　　　　　B. 红和黄　　　　　C. 青和红　　　　　D. 黄和蓝
2. 在所有的色彩对比关系中，（　　）是最有表现力的。
 A. 明度对比　　　B. 冷暖对比　　　　C. 色相对比　　　　D. 纯度对比
3. 色彩的三原色不包括（　　）。

A. 绿 B. 黄 C. 红 D. 蓝

4. 根据色彩心理，以下色彩中最温暖的颜色是（　　　）。

A. 红色 B. 橙色 C. 黄色 D. 蓝色

二、简答题

描述红色、黄色、白色、蓝色所代表的联想意义。

反思与提升

任务六

绘 制 年 画

 任务描述

　　春节是中国最隆重盛大的传统节日，也是中华优秀传统文化的重要组成部分，通过一代一代的传承，形成了独具魅力的民族精神命脉。习总书记在党的二十大报告中指出，要以社会主义核心价值观为引领，发展社会主义先进文化，弘扬革命文化，传承中华优秀传统文化，满足人民日益增长的精神文化需求。本节以春节为主题，运用传统文化元素结合现代审美习惯，合理搭配色彩，进行年画绘制。

学习目标

　　1. 掌握色彩情感的含义，并能依据色彩的情感进行配色。

　　2. 掌握表达色彩情感的常用手法，并能在作品中运用色彩的情感进行简单的色彩搭配。

　　3. 能利用色彩对情感的知识画面进行简单分析。

　　4. 进一步强化自主学习的能力，培养对生活的观察能力和情感感知能力，通过对年画的绘制，以春节为契机，更多地关注中华优秀传统节日，进而深入了解中华优秀传统文化，更好地坚定文化自信，凝聚民族精神。

课前学习任务单

主　题	内　容	目　的
1. 社会实践	（1）利用节假日，走访亲友，了解家乡新年的习俗、风情等，进行收集、整理、分享； （2）通过网络与书籍画册，寻找中国传统年节的图像资料，总结能代表中国年节的色彩，并通过绘画、摄影等方式进行记录，以便应用于课堂创作中； （3）通过访谈，探访中国各地年节的风俗习惯，并进行整理，在课上以 PPT 形式进行分享	从身边到世界，了解不同地域不同时代的中国新年特色，感受中国年的色彩信息，有效激发学生学习兴趣
2. 素养拓展	（1）通过了解中国年的民风民俗，更深入地了解自己的家乡、自己的祖国，感受中国几千年文明在精神与物质方面的积淀，感受中国传统文化之美； （2）通过了解祖国各地不同的春节文化，感受中国的地大物博与文化的丰富性，更进一步培养爱祖国、爱民族、爱人民的赤诚之心	树立文化自信，培养传承传统文化的责任心，增强爱国情怀

续表

主　题	内　容	目　的
3. 知识预习	（1）观看色彩的冷暖微课视频； （2）以绘画与摄影的方式记录春节的风俗习惯，并在学习平台进行分享	初步了解新知识，通过多种形式记录色彩，也有利于课程内容的预热
4. 任务练习	通过网络欣赏印象派画家莫奈的作品《睡莲》、埃德加·德加的作品《舞蹈课》，尝试分析作品中的色调是怎样表达作者的情绪的	课前利用网络对赏析的画作、作者、创造背景进行查询，更有利于对作品的理解，有效助力课程内容的推进

任务实施

1. 画作赏析

　　色彩以其独特的性格展示在人们面前，发挥着各自的作用，掌握每一类色调的性格情感特征，是做好美术设计配色的重要因素。在掌握了色彩的基本属性以及一些常用的配色方法之后，我们就可以运用色彩来表达内心更加丰富细腻的情感。

　　色彩有各种各样的心理和情感效果，会引起各种各样的感受和遐想。这种不同频率色彩的光信息作用于人的视觉器官，通过视觉神经传入大脑后，经过思维，与以往的记忆及经验产生联想，从而形成的一系列色彩心理反应，就是色彩的情感。

　　例如，我们看见红色会觉得祥和，看见某种色彩或是听到某种色彩的名称，心理上会自动产生或喜悦、或讨厌、或开心、或悲伤的情绪，这种对色彩的心理反应多半与生活经验、风土气候，或者年龄和性别、成长经历有关。

　　色彩的情感表现，是以人的知觉经验和色彩联想为基础，借助于不同色彩的色相、明度、纯度、冷暖、形状、面积等方面的变化以及相互关系的构成，表现自己内心的喜与怒、爱与恨，即色彩的情感表现，它是由色相、明度、纯度和对比四个方面决定的（图6-1）。

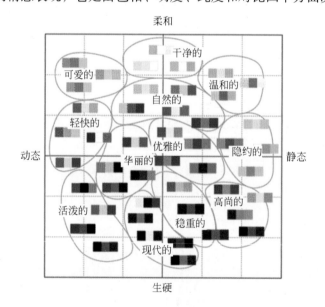

图 6-1　决定色彩情感的因素

　　欣赏图 6-2 所示的两幅画作，试着说一说两幅画作带给我们的视觉感受有何不同？作者通过画作表达出什么情感？并通过网络查询，在了解作者的绘画风格的基础上，尝试分析作品中用色特征。

(a) 法国莫奈《睡莲》　　　　　　　　　(b) 法国埃德加·德加《舞蹈课》

图 6-2　情感在画作中的应用

（图片来源：网络）

2. 画作解析

　　莫奈的《睡莲》是印象派的鼎盛时期的代表作品，其创作于 1907 年。莫奈的绘画技法已经到了登峰造极的地步，在看似随意轻松的笔触中将光线的美感、水面上自然漂浮的睡莲的温柔表现得淋漓尽致。《睡莲》色彩十分丰富，但是所有的颜色在画面中都分外柔和和均衡。莫奈在睡莲系列油画作品中描画了淡蓝和深蓝的水，金液一般的水，反映着天空和池岸边的变化莫测的水，在倒影之中，淡色的睡莲和浓艳的睡莲盛开着。绘画如此近似音乐和诗歌，谁曾见过？这些绘画中含有内在的美，精炼、深邃；是戏剧和协奏的美，是造型和意象的美。

　　埃德加·德加的《舞蹈课》就是安格尔主义的极好例证。出身中产阶级的德加经常出入歌剧院，他非常喜欢欣赏芭蕾舞。但是他的视线所注意到的不只是华丽的场面，还有舞者的肢体动作以及她们排练的情形。舞者们优美的舞姿，引起了德加的共鸣。他捕捉那些前所未有的奇特姿态和运动，展现了一个未经粉饰的真实世界。剧场生活题材的水粉画在德加的全部作品中占有最大的比重。也最能体现他成熟时期的艺术风格。以芭蕾舞女演员为题材的作品，代表着德加对印象派及世界画坛的贡献。

知 识 点

一、色彩的心理

　　心理是人内心活动的一个复杂过程，它由各种不同的形态所组成，如感觉、知觉、思维、情绪、联想等。视觉只是听觉、味觉、嗅觉、触觉等感觉的一种。因此，当视觉形态

的形和色作用于心理时，并非对某物或某色个别属性的反映，而是一种综合的、整体的心理反应。此外，由于每个人都有着自己的生活经历和文化背景，所以人与人的心理状态以及对色彩的感知力又是各不相同的。总之，通过色彩心理的研究，我们对色彩的认识就不仅仅是停留在表面，而是能更深入地去掌握它、享受它和创造它。

1. 色性

色性即色彩的冷暖分别，也称色温。色彩学上根据观看者的心理感受，把颜色分为暖色（红、橙、黄）、冷色（青、蓝）和中性色（紫、绿、黑、灰、白）。在绘画、设计中，暖、冷色分别给人以亲密或疏远、温暖或凉爽之感。成分复杂的颜色要根据具体组成和外观来决定色性。另外，人对色性的感受也受光线和邻近颜色的强烈影响。

这里主要讲解有彩色中的红、橙、黄、绿、蓝、紫 6 个基本色性和无彩色系黑、白、灰的色性。

（1）红色。

红色在可见光谱中红色的光波最长，折射角度小，但穿透力强，对视觉的影响力最大。红色光由于波长最长，在视网膜上成像的位置最深，给视觉以逼近的扩张感，被称为前进色。

红色首先使人联想到太阳、火焰、血液、红花、红旗，它容易引起注意、兴奋、激动、紧张，其个性强，具有号召性，象征着革命，表达出一种积极向上的情绪。因此在生活中，人们习惯以红色为兴奋与欢乐的象征，使之在标志、旗帜、宣传等用色中占了首位，成为最有力的宣传色。

而在自然界中，不少芳香艳丽的鲜花，以及丰硕甜美的果实，和不少新鲜美味的肉类食品，都呈现出动人的红色；火与血被人类视为宝，它们均为红色，但纵火成灾、流血为祸，这样的红色又被看成危险、灾难、爆炸、恐怖的象征色。因此人们也习惯地将红色引作预警或报警的信号色。

纯红色使人感到兴奋、炎热、热情健康、充实饱满，有挑战的意味。当红色变为深红色或带紫的红时，形成稳重的、庄严的色彩，如舞台的幕布、会见厅的地毯和背景。如变为粉红色，则体现温柔、愉快、多情，是属年轻人的色彩。

总之，红色是一个有强烈而复杂心理作用的色彩，一定要慎重使用。在搭配关系中，强烈的红色适合黑、白和不同深浅的灰；与适当比例的绿组合富有生气，充满浓郁的民族风情；与蓝色配合显得稳重、有秩序，如图 6-3 和图 6-4 所示。

（2）橙色。

橙色的波长在红色与黄色之间，具有红色与黄色之间的性质，它的明度仅次于黄色，强度仅次于红色，是色彩中最明亮、最温暖的颜色。

在自然界中，橙柚、玉米、鲜花、果实、霞光、灯彩，都有丰富的橙色。因其具有明亮、华丽、健康、兴奋、温暖、欢乐、辉煌以及容易动人的色感，所以女性喜以此色作为装饰色。橙色使人感到饱满、成熟，富有很强的食欲感，在食品包装中被广泛应用。橙色的注目性也很强，常被用作安全帽、雨衣等的颜色。

橙色在空气中的穿透力仅次于红色，而色感较红色更暖，最鲜明的橙色应该是色彩中最暖的色，能给人庄严、尊贵、神秘等感觉，所以基本上属于心理色性。历史上许多权贵和宗教界都用其装点自己，现代社会往往将橙色作为标志色和宣传色。不过，橙色也是容

图 6-3 红色调静物写生

图 6-4 红色调海报

易造成视觉疲劳的色，如图 6-5 和图 6-6 所示。

图 6-5 橙色调水粉写生

图 6-6 橙色调海报

（3）黄色。

黄色的波长适中，光感最强，是所有色相中最能表现光辉的色。黄色的光给人以光明、辉煌、轻快、纯净的印象。

在自然界中，蜡梅、迎春、秋菊以及油菜花、向日葵等，都大量地呈现出美丽娇嫩的黄色。秋收的五谷、水果，以其精美的黄色，在视觉上给人以美的享受。在生活中，在相当长的历史时期，帝王与宗教传统上均以辉煌的黄色做服饰用色；家具、宫殿与庙宇的色彩，都相应地加强了黄色，给人以崇高、智慧、神秘、华贵、威严和仁慈的感觉。

由于黄色过于明亮，搭配效果非常不稳定，容易发生偏差，一碰到其他颜色就会失去本来的面貌。同时由于黄色有波长差，不容易分辨轻薄、软弱等特点，黄色物体在黄色光照下有失色的现象，故植物呈灰黄色就被看作病态，天色昏黄便预示风沙、冰雹或大雪将至，因而有象征酸涩、病态和反常的一面，如图 6-7 和图 6-8 所示。

上述红、橙、黄三色均为暖色，属于注目、芳香和引起食欲的颜色。

图 6-7　黄色调静物写生

图 6-8　黄色调书籍封面设计

（4）绿色。

绿色的波长居中，是人眼最适应的色光。绿色的明度稍高于红色，纯度比较低，属中性色。

太阳投射到地球的光线中绿色光占 50% 以上，由于绿色光在可见光谱中波长恰居中位，绿色色光的感应处于"中庸之道"，因此人的视觉对绿色光波长的微差分辨能力最强，也最能适应绿色光的刺激。所以人们把绿色作为和平的象征、生命的象征。邮政是抚慰着千家万户的使者，因此它的代表色也是绿色。在自然界中，植物大多呈绿色，人们称绿色为生命之色，并把它作为农业、林业、畜牧业的象征色。

由于绿色的生物和其他生物一样，具有诞生、发育、成长、成熟、衰老到死亡的过程，这就使绿色出现各个不同阶段的变化。黄绿、嫩绿、淡绿就象征着春天和作物稚嫩、生长、青春与旺盛的生命力；中绿、翠绿，象征着夏天和作物茂盛、健壮与成熟；灰绿、上绿、褐绿便意味着秋冬和农作物的成熟、衰老；孔雀绿华丽、清新；深绿是森林的色彩，显得稳重；蓝绿给人以平静、冷淡的感觉；青苔色、橄榄绿显得比较深沉，使人产生满满的安全感。

绿色是一种间色，它与黄色和蓝色相配都能取得协调。绿色又是花朵的背景色，所以它和粉红色及红色在一起，会有相当好的对比效果。切记：绿色太容易被人们接受，使用不当会显得平庸、俗气，如图 6-9 和图 6-10 所示。

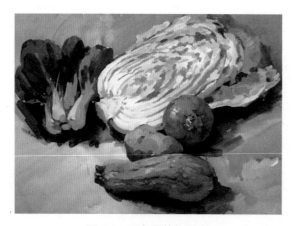

图 6-9　绿色调静物写生

图 6-10　绿色调海报

（5）蓝色。

在可见光谱中，蓝色光的波长短于绿色光，而比紫色光略长些，穿透空气时形成的折射角度大，在空气中辐射的直线距离短。它是天空、海洋、湖泊、远山的颜色，有透明、清凉、冷漠、流动、深远和充满希望的感觉，是色彩中最冷的颜色。它与橙色的积极性形成了鲜明的对比，有消极、收缩、内敛、理智的色彩感觉。

每天早上与傍晚，太阳的光线必须穿越比中午厚三倍的大气层才能到达地面，其中蓝紫光早已折射，能达到地面的只是红黄光。所以早晚能看见的太阳是红黄色的，只有在高山、远山、地平线附近，才是蓝色的。它在视网膜上成像的位置最浅。如果红橙色被看作前进色，那么蓝色就应是后退的远渐色。

蓝色的地方往往是人类所知甚少的地方，如宇宙和深海。古代的人认为那是天神水怪的住所，令人感到神秘莫测。现代的人把它作为科学探讨的领域。因此蓝色就成为现代科学的象征色。它给人以冷静、沉思、智慧和征服自然的力量。现代装潢设计中，蓝与白不能引起食欲而只能表示寒冷，成为冷冻食品的标志色。如果把它作为食欲色的陪衬色，那么效果是相当不错的，如图6-11和图6-12所示。

图 6-11 蓝色调静物写生

图 6-12 蓝色调海报

（6）紫色。

在可见光谱中，紫色光的波长最短，是色相中最暗的色，看不见的紫外线更是如此。因此，眼睛对紫色光的细微变化的分辨力很弱，容易引起疲劳。它所造成的视觉分辨力特别差，其色性很不稳定。

紫色代表高贵、庄重、奢华、幽雅、流动、不安等性格感情，同时还有一种神秘感。纯度高的紫有恐怖感；灰暗的紫有痛苦、哀伤感，容易造成心理上的忧郁和不安，不少民族都把它看作消极和不祥的颜色；淡紫色、浅藕荷色、玫瑰紫、浅青莲等一些明度偏高、纯度较低的紫色则成为高雅、沉着的色彩，它们性情温和、柔美，但又不失活泼、娇艳，与别的颜色易取得协调，是女性色彩的代表，如图6-13和图6-14所示。

图 6-13　紫色调静物写生

图 6-14　紫色调海报

（7）白色。

白色是全部可见光均匀混合而成的，称为全色光，是光明的象征色。白色明亮、干净、畅快、朴素、雅致与贞洁。但它没有强烈的个性，不能引起味觉的联想，但引起食欲的色中不应没有白色，因为它表示清洁可口，只是单一的白色不会引起食欲而已。

在实际应用中，沉闷的颜色加上白色，马上就明亮起来，深色加白色就会出现明度上的节奏。从对比角度讲，白色能使与它相邻接的明色多少变得有暗色感。若白色面积过大，则会过于炫目，给人一种冲击感。

（8）黑色。

从理论上看，黑色即无光无色之色。在生活中，只要光明或物体反射光的能力弱，都会呈现出黑色的面貌。

无光对人们的心理影响可分为两大类：首先是消极类，例如漆黑之夜及漆黑的地方，人们会有失去方向、失去办法和阴森、恐怖、烦恼、忧伤、消极、沉睡、悲痛，甚至死亡等印象。所以在欧美，都把黑色视为丧色，近代我国受到西方的影响，已开始用黑纱圈代替白色丧服了。其次是积极类，黑色使人感到力量、权威、神秘、永恒、专业感、现代，显得严肃、庄重、坚毅。

在积极和消极之间，黑色还具有使人捉摸不定、阴谋、耐脏、掩盖污染的印象，黑色不可能引起食欲，也不可能产生明快、清新、干净的印象。但是，黑色与其他色彩组合时，属于极好的衬托色，可以充分显示他色的光感与色感。黑白组合，光感最强，最朴素、最分明。在白纸上印黑字，对比极分明，黑线条极细，结构很均匀，对比效果不仅不刺激，而且很和谐，能提高阅读效率。

（9）灰色。

灰色原意是灰尘的色。从光学上看，它居于白色与黑色之间，居中等明度，属无彩度及低彩度的色彩。从生理上看，它对眼睛的刺激适中，既不炫目，也不暗淡，属于视觉最不容易使人感到疲劳的色。因此，视觉以及心理对它的反应平淡、乏味，甚至沉闷、寂寞、颓废，具有抑制情绪的作用。

在生活中，灰色与含灰色数量极大，变化极丰富，凡是剩了的、旧了的、衰败的、枯萎的都会被灰色所吞没。但灰色是复杂的色，漂亮的灰色常常要优质原料精心配制才能生产出来，而且只有具备较高文化艺术知识与审美能力的人，才乐于欣赏。因此，灰色也能给人以高雅，精致、含蓄、耐人寻味的印象。

黑、白、灰在色调组合中是不可缺少的，它们的应用相当普遍，是达到色彩和谐的最佳"调和剂"，如图6-15和图6-16所示。

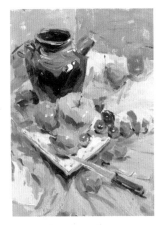

图6-15 黑白灰色调静物写生

图6-16 黑白灰色调海报

（图片来源：网络）

2. 调性

调性是指画面物象色彩的基本倾向，是画面色彩均衡和对比的集中体现，具有强烈的感情色彩，是画面诗化的节奏与灵魂。调性是一种情调、气氛，起着统摄作用。画面中任何单体和色块都需要服从整体的基调，不得孤立存在。调性是画面色彩整体的面貌，即画面大的色彩基调。它是画面醒目的第一印象，并明确地传递出某种情感和气氛。调性与色彩关系是密不可分的，色彩关系有序、合理，画面调性感就强；色彩关系凌乱无序，画面就缺少调性感，准确把握一幅画面的整体色彩关系，是完成一副色彩作品的必要条件。调性指一组配色或一个画面总的色彩倾向，它包括明度、色相、纯度的综合考虑。调性的考虑是色彩训练中更为整体的一种方法和手段。它的目的是创造不同的色彩气氛（或称色彩风格）。调性包括三个调子：以明度调子为主的配色，以色相调子为主的配色，以纯度调子为主的配色。

在色彩三属性的学习中，我们曾讨论过明度调子、色相调子和纯度调子，但只是单项对比，而色彩搭配在多数情况下只考虑一项对比是远远不够的。几个纯色并置在一起，由于它们的纯度值和明度值各不相同，不可避免地存在着纯度对比和明度对比的关系。因此，调性实质上指的是色彩三属性的综合对比。

（1）以明度调子为主的配色。

以明度调子为主的配色具有清晰感、层次感，富有理性，是三个调子中最基础的调子。

以明度调子为主配色时，要注意避免色相的杂乱，色纯度也不易过高，以充分展示其明度对比的魅力。通常，清爽、明朗的中调和长调有助于形状、结构的体现；反差小、含糊的短调易出现统一、柔和的整体效果，如图6-17和图6-18所示。

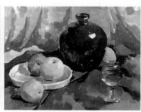

图 6-17　以明度调子为主的配色

（图片来源：网络）

图 6-18　以明度调子为主的海报配色

（图片来源：网络）

（2）以色相调子为主的配色。

色相调子是建立在色性之上的总的色味倾向和色相对比度。可以说，色彩全部意义中的大部分以此得以展现，色彩所孕育的一切感情、力量也都以此得以表达。色相调子的确定，就是情绪、性格、心理感觉的确立。在三个调子中它是最强烈、最直接、最出效果的调子。

色相调子通常是以一两个颜色为主色，其他颜色与之协调，或同类，或邻近，或对比。在理解和处理色相调子时，如将复杂的色彩关系划分为冷暖两大系统，以此来控制和维持一切色相的秩序，往往能取得好的效果。以色相调子为主的配色，其明度关系应建立在该色相原有明度基础之上，这样，此色相才能发挥出最佳的表现价值（图 6-19）。

图 6-19　以色相调子为主的海报配色

（图片来源：网络）

（3）以纯度调子为主的配色。

纯度调子是指以色彩的鲜、浊构成的配色关系，是一个有关色彩情感、给色彩以微妙变化的调子。它取决于配色目的。高纯调子富有生气、有活力，但易显得简单、幼稚；低纯调子含蓄、柔和、富有修养，但同时也有着缺乏个性、平淡的视觉效果。以纯度调子为主要表现价值的配色，其明度尽量保持在较一致的情况下，这样，纯度的特征才得以发挥（图6-20）。

图6-20　以纯度调子为主的海报配色
（图片来源：网络）

三属性的调性各不相同，但它们又相互依存，相互作用。要想使色彩关系完美、和谐，只有将明度、色相、纯度调子同时考虑进去才能够实现（无彩色系的配色除外）。

二、色彩的情感效应

色彩本身是没有情感的，我们之所以能感受到色彩的情感，是因为长期生活在一个色彩环境中，积累了许多视觉经验，这些经验与某种色彩刺激发生呼应时，就会激发某种情绪。

不同的色性和调性具有各自独有的特征，影响到人们也就产生了各式各样的感情反应。尽管这种反应由于民族、性别、年龄、职业等而各显差异，但其中共性的感觉还是很多。像色彩的冷暖感、轻重感、软硬感、空间感、大小感等，都明显地带有色彩的第一印象心理效应的特征。

1. 色彩的冷暖感

"冷"和"暖"这两个字是指人体本身体验温度的经验。如太阳、火本身的温度很高，它们所射出的红橙色光有传热的功能，使人的皮肤被照后有温暖感。像大海、远山、冰、雪等环境有吸热的功能，这些环境中的温度总是比较低，有寒冷感。这些生活经验和印象的积累，使视觉变成了触觉的先导，只要一看到红橙色，心理就会产生温暖的感觉；一看到蓝色，就会觉得凉爽。所以，从色彩的心理学来考虑，红橙色被定为最暖色，绿蓝色被定为最冷色。它们在色立体上的位置分别称暖极、冷极，离暖极近的称暖色，像红、橙、黄等；离冷极近的称冷色，像蓝绿、蓝紫等；绿和紫被称为冷暖的中性色。

从图6-21可以看到，同样的场景，左边为橙色基调配色，右边为蓝色基调配色，引发截然不同的一暖一冷两种心理感受，这就是色彩的冷暖，而决定冷暖的因素是色彩的色相。

6-1
色彩情感
冷暖

图 6-21　冷暖场景

（图片来源：自拍图片）

（1）影响色彩冷暖感的因素。

暖色：人们见到红、红橙、橙、黄橙、黄、棕等色后，会联想到太阳、火焰、热血等具象物象，产生温暖、热烈、豪放、危险等抽象感觉，使人产生冲动情绪。其中，在色相环中，橙色给人的感觉最暖，称为"暖极"。

冷色：见到绿、蓝、紫等色后，则会联想到天空、冰雪、海洋等具象物象，产生寒冷、开阔、理智、平静等抽象感觉。其中，在色相环中，蓝色给人的感觉最冷，称为"冷极"。

中性色：从色彩的心理学来说，还有一组冷暖色，即白冷、黑暖的概念。当白色反射光线时，也同时反射热量；黑色吸收光线时，也同时吸收热量。因此，黑色衣服使我们感觉暖和，适于冬季、寒带；白色衣服适于夏季、热带。不论是冷色还是暖色，加白后有冷感，加黑后有暖感。在同一色相中也有冷色感与暖色感之别（图 6-22）。

（2）色彩冷暖感案例分析。

观察图 6-23，体会画面配色怎样运用色彩来体现冷暖感。

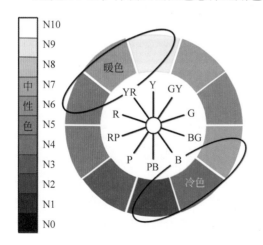

图 6-22　色彩的冷暖

图 6-23　冷暖图片赏析

（图片来源：网络）

根据分析，我们发现，在表现冷感的画面中，多使用各种明度与纯度的蓝色与绿色，

即使搭配了黄色，也使用相对具有冷感的黄绿色；而暖色画面中也同样使用了各种明度与纯度的红色、橙色，搭配相对偏暖的黄绿色。由此可见，色彩的冷暖感觉是相对的，除橙色与蓝色是色彩冷暖的两个极端外，其他许多色彩的冷暖感觉都是相对存在的。

练一练： 分别使用冷暖两种配色，根据对图6-24的配色分析，创作两张色彩构成图片，并进行填色练习，体会冷感与暖感。

图6-24　冷暖配色练习

年画是中国特有的一种绘画体裁，也是中国农村老百姓喜闻乐见的艺术形式。年画的艺术风格与文化内涵的完美结合，表达了民众的审美取向和文化诉求。年画作为民间的新年祝福，充满了喜庆，因此，民间年画大多采用大红大黄等鲜艳的色彩，注重情趣和造型的表现。民间年画因风俗节日而兴起，它寄托了人们对风调雨顺、农事丰收、家宅安泰、人马平安等祈福迎财、驱灾避邪的愿望。很多年画作品在反映社会变革或人们衣食住行等活动中，有意无意地表现出了时代风尚、社会习俗，给研究者留下了大量可贵的形象资料（图6-25）。

图6-25　年画中冷暖色的应用
（图片来源：网络）

欣赏图6-25所示的两件作品的题材特点，通过观察身边的生活风俗，寻找能展现新生活的物品，创作一张具有年画风格的绘画小品，在作品中注意冷暖色的应用（图6-26）。

图 6-26　新年画

2. 色彩的轻重感

（1）影响色彩轻重感的因素。

色彩的轻重感主要与明度相关。明亮的色轻，如白、黄等高明度色；深暗的色重，如黑、藏蓝、褐等低明度色。明度相同时，纯度高的给人更轻的感觉。就色相来讲，冷色轻、暖色重（图 6-27）。

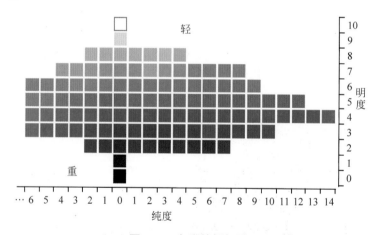

图 6-27　色彩的轻与重

明度高的色彩使人联想到蓝天、白云、彩霞及许多花卉还有棉花、羊毛等具象形象；产生轻柔、飘浮、上升等抽象感觉。明度低的色彩易使人联想钢铁、大理石等具象物品，产生沉重、稳定、降落等抽象感觉。

（2）色彩轻重感案例分析。

观察图 6-28，体会画面配色怎样运用色彩来体现轻重感。我们发现，在表现轻松感的图片中，使用了大面积的白色、浅灰、浅蓝与浅橙色，整体给人一种轻松舒适的感觉；而表现沉重感的图片中则使用了大面积的黑色、深红、深蓝等低明度色。而其中小面积的反差色，则起到了增强对比的作用，使得画面更加明快。

图 6-28 轻重图片赏析

（图片来源：网络）

练一练： 分别使用轻重两种配色，根据对图 6-29 的配色分析，创作两张色彩构成图片，并进行填色练习，体会轻松感与沉重感。

图 6-29 轻重配色练习

门神即司门守卫之神，门神画是农历新年贴于门上的一种画。作为民间信仰中守卫门户的神灵，人们将其神像贴于门上，用以卫家宅、保平安、降吉祥等，是中国民间深受人们欢迎的守护神。在现代社会中，门神这种艺术形象已经越来越少出现在生活中了，取而代之的是更符合现代社会要求的形象，如图 6-30 和图 6-31 所示。

通过了解社会新闻事件，选取典型事件的典型形象，模仿门神的构图特征，绘制新年画。在绘画配色的过程中，通过运用色彩的轻与重，准确表达画面中轻松与热烈的氛围。

图 6-30　传统门神
（图片来源：网络）

图 6-31　新"门神"
（图片来源：网络）

3. 色彩的软硬感

（1）影响色彩软硬感的因素。

色彩的软硬感主要取决于明度和纯度，与色相关系不大。明度较高、纯度又低的色有柔软感，如那些粉彩色。因为它们易使人联想起皮毛、织物、棉花糖等具象物品，以及柔软、温柔、温暖、女性化等抽象感情；明度低、纯度高的色有坚硬感，可以使人联想到岩石、生铁、乌云等具象物体，感受到沉闷、压抑、沉稳、男性化等抽象感情。中性系的绿色和紫色有柔软感，因为绿色使人联想起草坪或草原，紫色使人联想到花卉。无彩色系中的白和黑是坚固的，灰色是柔软的。从调性上看，明度的短调、灰色调、蓝色调比较柔和；而明度的长调、红色调显得坚硬。

色相与色彩的软硬感几乎无关，而色彩的强弱感与软硬感基本相同（图 6-32）。

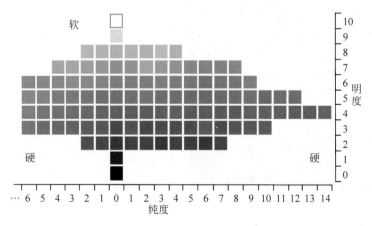

图 6-32　色彩的软与硬

（2）色彩软硬感案例分析。

观察图 6-33，体会画面配色怎样运用色彩来体现软硬感。

通过观察我们发现，在表现柔软感的图片中，使用了大面积的明亮的中纯度色，整体给人一种轻松舒适的感觉；而硬质感图片中则使用了大面积的黑色、深灰等低明度色。另外，强对比的画面给人强硬感，弱对比的画面给人柔软感。

图 6-33　软与硬图片赏析

（图片来源：网络）

练一练： 分别使用软硬两种配色，根据对图 6-34 的配色分析，创作两张色彩构成图片，并进行填色练习，体会柔软感与生硬感。

图 6-34　柔软与坚硬配色练习

国潮风已经悄然渗入消费者的衣食住行中。国潮从字面上拆分可理解为国风＋潮流，是东方文化内涵与现代潮流审美的融合，是在尊重老潮流的同时，添加各种年轻人的个性元素。国潮风，是一种文化的输出，以文化为载体，以设计为语言，并不局限于某一领域，某一形式，而是把这些尘封的文化元素再次挖掘出来，并做出了全新的体现和展示，能让人们再一次爱上传统文化，产生文化认同感，引发民族骄傲和情感共鸣（图 6-35）。

图 6-35　国潮风设计

（图片来源：网络）

国潮风格绘画作品与传统年画有异曲同工的特点，都是以中国传统文化元素来表达喜庆吉祥的寓意。同学们通过网络了解更多有关国潮风格的作品，以中国传统美食为创作素

材，绘制国潮风格的绘画作品，在绘制中体会色彩的软感与硬感，准确刻画出素材应有的质感（图6-36）。

图 6-36　美食题材绘画

（图片来源：网络）

4. 色彩的空间感

在平面上如想获得立体的、有深度的空间感，一方面可通过透视原理，用对角线、重叠等方法来形成；另一方面可运用色彩的冷暖、明暗、纯度以及面积对比来充分体现。

（1）影响色彩空间感的因素。

造成色彩空间感的因素主要是色彩的前进和后退。我们常把暖色称为前进色，冷色称为后退色。其原因是暖色比冷色波长长，长波长的红光和短波长的蓝光通过眼球时的折射率不同，当蓝光在视网膜上成像时，红光就只能在视网膜后面成像。因此，为使红光在视网膜上成像，晶状体就要变厚一些，把焦距缩短，使成像位置前移。这样，就使得相同距离内的红色感觉迫近，蓝色感觉逝去。从明度上看，亮色有前进感，暗色有后退感。在同等明度下，色彩的纯度越高越往前，纯度越低越向后。

然而，色的前进与后退与背景色紧密相关。在黑色背景上，明亮的色向前推进，深暗的色却潜伏在黑色背景的深处。相反，在白色背景上，深色向前推进，而浅色则融在白色背景中。

面积的大小也影响着空间感效应，大面积向前，小面积向后；包围下的小面积色则向前推。作为形来讲，完整、单纯的形向前，分散、复杂的形向后。当形的层次和色的层次达到一致时，其空间效应是一致的。不然，则会形成色彩的矛盾空间（图6-37）。

6-4
色彩情
感——前
后进退

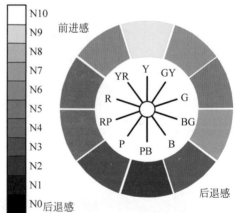

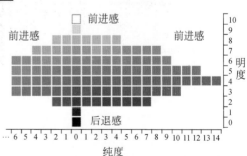

图 6-37　色彩的前进感与后退感

实际上这是视错觉的一种现象，一般暖色、纯色、高明度色、浊色、强烈对比色、大面积色、集中色等有迫近感觉；相反，冷色、淡色、低明度色、清色、弱对比色、小面积色、分散色等有开阔感觉。

（2）色彩空间感案例分析。

观察图 6-38，体会画面配色怎样运用色彩来体现色彩的前进感与后退感。

图 6-38 色彩的前进感与后退感图片赏析
（图片来源：网络）

从图 6-38 中，我们很容易被画面中的那些橙色所吸引，这也是作者想要表达的重点内容，以高纯度高、明度的色彩将形象推到观赏者面前；而背景则使用了最具后退感的黑色与低纯度色。

练一练：分别使用前进与后退两种配色，根据对图 6-39 的配色分析，创作两张色彩构成图片，并进行填色练习，体会色彩的前进感与后退感。

图 6-39 前进感与后退感配色练习

中国传统建筑主要有宫殿、坛庙、寺观、佛塔、民居和园林建筑等，也是中国历史悠久的传统文化和民族特色的最精彩、最直观的传承载体和表现形式，中国建筑具有大气、富丽的风格，以及与自然环境和谐相处的"天人合一"思想。不同地域的建筑艺术风格各有差异，但其传统建筑的组群布局、空间、结构、建筑材料及装饰艺术等方面却有着共同的特点，区别于西方，享誉全球（图 6-40）。

同学们通过网络搜索，了解更多中国古典建筑的特点，通过手绘的形式，绘制一幅以家乡历史古建筑为主题的宣传画作品，注意观察与体会色彩的前进与后退感，准确运用色彩的特性表现出画面的空间感（图 6-41）。

图 6-40　中国建筑

（图片来源：网络）

图 6-41　建筑海报

（图片来源：网络）

5. 色彩的膨胀和收缩感

造成色彩膨胀感与收缩感的因素也是色的前进和后退。感觉靠近的前进色，又因膨胀而比实际显大，又称立体色；看来远去的后退色，又因收缩而比实际显小，亦称收缩色。

（1）影响色彩膨胀感与收缩感的因素。

由于色彩有前后的感觉，不同频率的色彩在视网膜上成像的大小不同，因而暖色、高明度色等有扩大、膨胀感，看起来更大，冷色、低明度色等有显小、收缩感，看起来更小。从某种程度上来说，色彩的膨胀与收缩与色彩的前进后退感非常相似。

也就是说，暖色及明色看着大，冷色及暗色看着小。因此，设计中一般暖色系中的明色面积要小，冷色系中的暗色面积应适当大，这样才易取得色的平衡（特殊设计除外）。

6-5
色彩情
感——膨
胀收缩

（2）色彩膨胀感与收缩感案例分析。

观察图 6-42，体会画面配色怎样运用色彩来体现色彩的膨胀感与收缩感。

在图 6-42 中，我们看到"3"与"4"，原本大小一样的两个圆，在色彩的影响下，让我们的视觉发生了错误，产生了膨胀与收缩感。因此，色彩的膨胀与收缩，也是一种视错现象。

练一练：分别使用膨胀与收缩两种配色，根据对图 6-43 的配色分析，创作两张色彩构成图片，并进行填色练习，体会色彩的膨胀感与收缩感。

传统的中华文化中，每逢农历新年，除了春联之外，家家户户也喜爱挂贴年画。一张张寓意吉祥、浓墨重彩、花花绿绿的年画，散发喜庆欢乐的浓浓年味。传统年画的题材大多取材于民间百姓喜闻乐见的故事和民俗生活，神仙、孩童、花鸟、金鸡、春牛、风光景色等应有尽有，而且不同的题材有不同的祝福与寓意。例如，年画《连年有余》中，用莲花和鲤鱼组成的中国传统的吉祥图案，表达富裕祝贺之意。莲是连的谐音，年是鲶的谐音，余是鱼的谐音，该画也称年年有鱼（图 6-44）。

图 6-42　色彩的膨胀与收缩感图片赏析　　　　图 6-43　膨胀与收缩配色练习

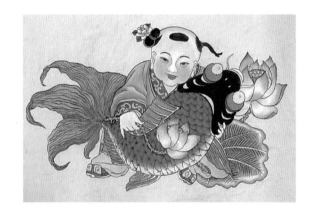

图 6-44　传统年画《连年有余》
（图片来源：网络）

随着时代的发展，新时期的需要促使我们的生活中出现了很多新的祝福词语，例如和谐、文明、小康、盛世等。新的祝福语与新年画描绘新时代生活图景，共同倡导新时代的新风尚，为民间美术注入新的时代内涵、时代情感、时代审美气息。同学们通过观察身边的生活，体会新时期人民的期许与愿望，参照传统吉祥年画的形式，创作一幅融入时代气息的年画小品（图 6-45）。同时，体会画面中所使用色彩的膨胀与收缩感，表现出准确的色彩比例关系。

图 6-45　新时期年画
（图片来源：网络）

6. 色彩的华丽与质朴感

（1）影响色彩华丽与质朴感的因素。

色彩的华丽与朴实感与色彩的三属性都有关联。明度高、纯度也高的色显得鲜艳、华丽，如霓虹灯、舞台布置、新鲜的水果色等；纯度低、明度也低的色显得朴实、稳定，如古代的寺庙、褪色的衣物等。红橙色系容易有华丽感，蓝色系给人的感觉往往是文雅的、朴实的、沉着的，但漂亮的钴蓝、湖蓝、宝石蓝同样有华丽的感觉。以调性来说，大部分活泼、强烈、明亮的色调给人以华丽感；而暗色调、灰色调、土色调有种朴素感。无论何种色彩，如果带上配色，都能获得华丽的效果。丰富、强对比的色彩感觉鲜艳、强烈；单纯、弱对比的色彩感觉质朴、古雅。同时，具有光泽感的色彩如金、银，以及各种荧光色，都具有华丽的感觉（图6-46）。

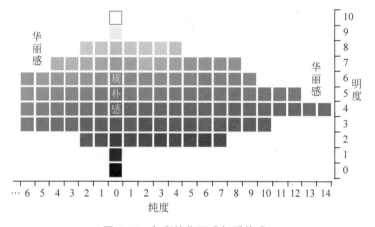

图 6-46　色彩的华丽感与质朴感

（2）色彩华丽与质朴感案例分析。

观察图 6-47，体会画面配色怎样运用色彩来体现色彩的华丽感与质朴感。

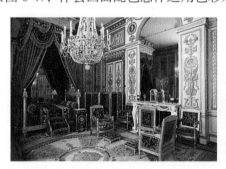

图 6-47　色彩的华丽与质朴感图片赏析
（图片来源：网络）

在图 6-47 的两幅图片中，我们能够感受到金属色、高纯度色、高明度色的华丽感，以及古老的小巷那种灰暗的朴实感。

练一练：分别使用华丽与质朴两种配色，根据对图 6-48 的配色分析，创作两张色彩构成图片，并进行填色练习，体会色彩的华丽感与质朴感。

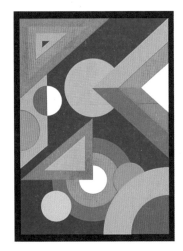
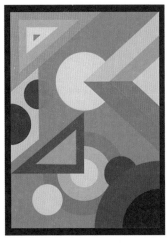

图 6-48　华丽与质朴配色练习

年画作为中国一种古老的民间艺术，反映了中华民族朴素的风格和淳朴的信仰，寄托了人民对未来生活的美好愿景。历经千年，年画作为一种民俗文化的代表，至今仍然在民间流传。而更具有现代审美意识的新年画，因为素材的传统复古，反倒又增添了几分淳朴和厚重。运用现代色彩搭配方法后，浓烈鲜艳的配色不会让人觉得媚俗；深沉稳重的色彩，更展现出沉稳朴实的基调，更加受到现代人的喜爱。

请同学们通过网络了解更多年画的题材，选用传统年画中的动物形象，如狮子、老虎、喜鹊、鲤鱼等，进行再创作，设计一幅装饰年画，赋予其新的审美形式。同时依据选材的特点，进行色彩的搭配，体会或华丽或朴实的画面效果（图 6-49）。

图 6-49　年兽
（图片来源：网络）

7. 色彩的兴奋与镇静感

（1）影响色彩兴奋与镇静感的因素。

色彩的兴奋与镇静感主要表现在色相的冷暖感之间。暖色系红、橙、黄中明亮而鲜艳的颜色给人以兴奋感；冷色系蓝绿、蓝、蓝紫中深而浑浊的颜色给人以镇静感。中性的绿和紫既没有兴奋感也没有镇静感。另外，色彩的明度、纯度越高，其兴奋感越强。

无彩色系的白与其他纯色组合有明快感、兴奋感、积极感，而黑是忧郁的。此外，白和黑以及纯度高的色易给人以紧张感，灰色及纯度低的色给人以舒适感。

6-7
色彩情
感——兴
奋镇静

可见，色彩的三要素都会影响色彩的兴奋感与镇静感，高明度、高纯度以及暖色呈兴奋感，低明度、低纯度以及冷色呈镇静感（图6-50）。

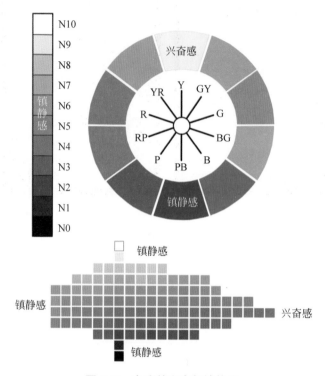

图 6-50　色彩的兴奋与镇静感

（2）色彩兴奋与镇静感案例分析。

观察图6-51，体会画面配色怎样运用色彩来体现色彩的兴奋感与镇静感。

图 6-51　色彩的兴奋与镇静感图片赏析
（图片来源：网络）

在图6-51的两幅图片中，暖色、丰富多彩色、强对比色使人感觉兴奋、活泼有朝气、

轰轰烈烈，冷色使人感觉镇静、高远、开阔。其影响最明显的是色相，红、橙、黄等暖色给人以兴奋感，绿、蓝、紫等色使人感到镇静。纯度的影响也很大，高纯度鲜艳的颜色有兴奋感，低纯度柔和的颜色有镇静感。

练一练：分别使用兴奋与镇静两种配色，根据对图 6-52 的配色分析，创作两张色彩构成图片，并进行填色练习，体会色彩的镇静感与兴奋感。

图 6-52 兴奋与镇静配色练习

在民间传统年画中，喜庆祥瑞题材除了前面提到的虎、狮、喜鹊、鲤鱼等瑞兽祥鸟以外，还有很多具有吉祥寓意的器物，如瓷瓶、如意摆件、灯笼、葫芦等，以及某些虚构的摇钱树、聚宝盆和保佑平安的图形符号。这类喜庆祥瑞题材的年画表达了民众驱邪禳灾、迎福纳祥的观念，它们或以象征寓意的形式，或以谐音、隐喻的手法来表示吉庆祥瑞的意义。在现代社会中，这些器物在生活中少有出现，因此在创作中会引用更多具有时代特征的器物，来烘托节日中欢乐愉悦的情绪氛围（图 6-53）。

图 6-53 传统年画中的器物
（图片来源：网络）

请同学们通过观察生活场景，挑选适合表现节日气氛的器物，结合年画创作，绘制一幅以器物为主要表现物的作品，并合理运用色彩的兴奋与镇静感，正确表现作品的情绪，体现时代气息（图 6-54）。

图 6-54　现代年画中的器物

（图片来源：网络）

三、色彩心理配色练习实施

1. 配色练习

运用不同的色彩配色，绘制色彩情感四格配色（图 6-55），分别表达青春、暮年、家乡、都市四种情感。

图 6-55　配色练习线稿

2. 设计绘制中国年宣传画

以中国传统民间年画为设计素材，设计绘制一张中国年宣传画，体会多种配色的方法，依据下面的方法与步骤进行创作和绘制。

（1）整体构思。

在了解了年画的风格种类之后，依据现代新年画的审美，可以采用手绘等方式进行创作。首先是素材的选择与组合，可以选择最具有代表性的形象与标志物，如中国醒狮、舞龙、福字、吉祥图案等，烘托中国年的喜庆气氛（图 6-56）。

（2）绘制草图。

有了较为具体的构思之后，可以将构思草图绘制出来。这一步主要是对年画的构图进行初步的布局，将所选素材进行再一次筛选并组合，审视一下是否对整个主题的表现具有较好的呈现（图6-57）。

图 6-56　素材图板

图 6-57　年画草稿

（3）绘制试色稿。

在这一阶段，可以对配色进行最初步的设计了。依据年画主题，设定一个烘托节日氛围的统一色调，如暖如春阳的橙色调，或者热烈的红色调等，其他配色要与之相协调，才可以保证整体配色统一不杂乱（图6-58）。

（4）细化线稿。

草图经过多次调整和修改之后，年画的主要形象与组合效果已经初步呈现出来，依据草图，深入绘制详细的线稿，要求线条清晰干净，细节刻画翔实（图6-59）。

图 6-58　试色稿

图 6-59　年画线稿

（5）绘制色稿。

完成线稿之后，依据试色稿中的整体配色，对年画进行色稿的绘制。上色要根据表现效果，选择厚涂的水粉色、轻薄的水彩色、浓郁的马克笔，或者使用更便捷熟悉的计算机绘图软件进行着色。在着色的过程中，根据实际情况进行更进一步的色彩调整（图 6-60）。

（6）调整完成。

继续进行色彩的调整和局部形象的修改，重点是强调色彩的对比效果，加大明暗对比与冷暖对比，使得画面层次丰富耐看。同时铺设背景色，并加入暗纹效果，更好地体现中国年的氛围感（图 6-61）。

图 6-60　年画色稿

图 6-61　年画完成稿

任务赏析

学生作品如图 6-62 所示。

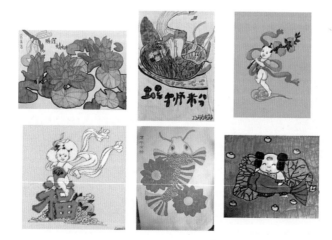

图 6-62　学生作品

评价考核

一、填表题

请根据学习内容填写下表，检查我们的学习效果吧!

课程总结

情感类型	影响因素	联想物（具象）	延伸情感（抽象）

二、作品赏析

欣赏图 6-63 所示作品，试着说一说作者通过画作表达出什么情感。并通过网络查询，在了解作者的绘画风格的基础上，尝试分析作品中的用色特征。

(a) 西班牙毕加索
《戴贝雷帽、穿格子裙的女子》

(b) 法国莫奈《日本桥》

图 6-63 色彩情感表达运用实例

三、多选题

1. 色彩的情感包括色彩的（　　　）。

A. 轻重感 B. 软硬感 C. 强弱感 D. 冷暖感

2. 色彩的情感包括（ ）。

A. 冷暖感 B. 轻重感 C. 软硬感 D. 沉浮感

3. 暖色给人一种温暖的感觉。下列颜色中属于暖色的有（ ）。

A. 红 B. 黄 C. 紫 D. 白

E. 黑 F. 橙

四、判断题

1. 色彩的三要素，都会影响色彩的兴奋感与镇静感，高明度、高纯度以及暖色呈兴奋感，低明度、低纯度以及冷色呈镇静感。（ ）

2. 色彩的三要素对华丽及质朴感都有影响，其中纯度影响最大。（ ）

反思与提升

参 考 文 献

[1] 于国瑞 . 色彩构成 [M]. 北京：清华大学出版社，2019.

[2] 林家阳 . 设计色彩 [M]. 北京：高等教育出版社，2014.

[3] 约翰内斯·伊顿 . 色彩艺术 [M]. 杜定宇，译 . 上海：上海人民美术出版社，1978.

[4] 王小勤，戈洪 . 现代商店美术设计 [M]. 上海：上海人民美术出版社，1991.

[5] 丁宁 . 西方美术史 [M]. 北京：北京大学出版社，2015.

[6] 赵国志 . 色彩构成 [M]. 沈阳：辽宁美术出版社，1989.

[7] 爱娃·海勒 . 色彩的性格 [M]. 吴彤，译 . 北京：中央编译出版社，2008.